關口真優的

袖珍黏土甜點

教科書

前言

「袖珍黏土甜點」是以黏土製作的迷你甜點手工藝品。

完成的甜點除了當成居家裝飾品之外，
還可以加上喜歡的飾品五金，
做成鑰匙圈或胸針等也很可愛。

乍看之下或許有些困難，但其實只要學會基本技巧，
做起來就沒有那麼辛苦。
甚至等到習慣以後，還可以變換顏色、大小或是加上配料，
隨心所欲地自由變化！

本書為了讓初學者也能放心嘗試，
特別介紹難度較低、容易製作的款式。

請先透過馬卡龍、甜甜圈、片狀巧克力、餅乾等
簡單的甜點掌握祕訣，
再挑戰杯子蛋糕、鮮奶油蛋糕、鬆餅這類配料變化多端的甜點。

關於材料和工具、黏土的揉捏和搓圓方式、
計量和調色這些基本知識，也會從頭開始仔細解說。

以黏土製作出來的袖珍甜點，光是欣賞就會讓人無條件地怦然心動。
但願有更多人因為本書體驗到「製作樂趣」，
並且從此喜歡上袖珍黏土飾品。

關口真優

miniature
CONTENTS
sweets

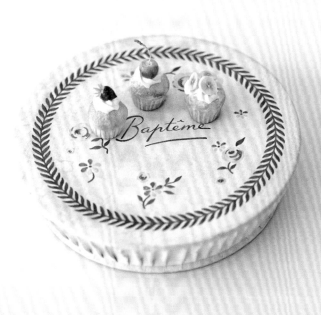

miniature
LESSON
sweets

Basic Lesson

1

袖珍
黏土甜點的
基本知識

製作袖珍黏土甜點的第一步
是備齊材料和工具。
由於黏土有各式各樣的種類,
請配合想做的款式加以選擇。
本章將介紹開始製作前必備的基礎知識,
例如黏土的使用方法、
用來裝飾的鮮奶油和醬汁的作法等。

準備材料

黏土

依作品類型不同，分別使用各種不一樣的黏土。
使用的商品名稱皆記載於作法處，也可以選用自己偏好的同類商品。

樹脂黏土

樹脂製成的黏土。
乾燥後會變硬。

Grace
（日清 Associates）

質地細緻、具透明
感，因為有彈性，可
輕易延展得很薄。

COSMOS
（日清 Associates）

帶有韌性，揉捏前質
地偏硬。乾燥後十分
堅固。

MODENA White
（PADICO）

具透明感，質地柔
軟。乾燥後不但堅固
且具耐水性。

**百圓商店的
樹脂黏土**

價格便宜，使用起來
不心疼。照片為大創
的手工藝用樹脂黏土
（White）。

輕量樹脂黏土

以樹脂黏土製成的輕量化黏土。
非常適合做成飾品。

Grace Light
（日清 Associates）

重量約為 Grace 樹
脂黏土（左記）的一
半。乾燥後仍具彈
性，不易裂開。

MODENA SOFT
（PADICO）

重量約為 MODENA
White（左記）的一
半。乾燥後還是很柔
韌，耐彎折。

輕量黏土

質地輕盈、柔軟的黏土。
必須注意的是乾燥後並不堅固。

Hearty 黏土 White
（PADICO）

由於延展性佳、不易
黏手，是相當好用的
產品。

HALF-CILLA
（日本教材製作所）

輕易就能切割出漂亮
的剖面，非常適合用
來製作蛋糕。

彩色黏土

有顏色的黏土。想調出深色時，
可用來混入基底黏土。

Grace Color
（日清 Associates）

帶有透明感，發色
漂亮。不會沾黏，作
業起來很方便。共9
色。

MODENA COLOR
（PADICO）

乾燥後質地堅固且
具耐水性，發色良
好。共7色。

透明黏土

乾燥後會變透明，
非常適合用來製作果凍和水果。

Sukerukun
（Aibon 產業）

透明度高又具柔軟
性。乾燥後顏色會
變深，所以調色時要
調淡一點。

液狀樹脂黏土

膏狀的樹脂黏土。
以顏料調色後
可製作巧克力醬。

MODENA PASTE
（PADICO）

樹脂類的塑型劑。乾
燥後質地堅固，耐水
性佳。

顏料和著色劑

用來為黏土調色、加上烤色等。壓克力顏料即使顏色相同，不同廠牌還是多少會有差異，可依個人喜好來挑選。

※照片中是每個廠牌的紅色。

壓克力顏料
以顏料和壓克力樹脂製成。乾燥後具耐久性。

軟管壓克力顏料
（麗可得）

本書作品主要使用這款商品。色彩豐富，共107色。

壓克力顏料
（SAKURA Cray-Pas）

黏著力強，乾燥後具耐水性且帶有光澤。共12色。

PRO'S ACRYLICS
（PADICO）

水性壓克力顏料。粒子細緻，色彩的延展性佳，發色非常漂亮。共13色。

百圓商店的壓克力顏料

可以用便宜價格買到基本的顏色。照片為在大創購入的顏料。

壓克力塗料
混入壓克力樹脂的塗料。具光澤感，透明系色彩和透明黏土的契合度佳。可用來為水果等上色。

Decoration Color
（TAMIYA）

特色是發色鮮豔，共13色。將溶劑混入原液中稀釋就很好塗抹。

Decoration Color X-20A 溶劑（TAMIYA）

用來稀釋壓克力塗料。也可用來清洗畫筆。

透明漆

為了提升強度、耐水性並防止髒污，建議完成作品後塗抹於表面。可依個人喜好使用亮光型或消光型。選擇方便購買的商品即可。

亮光透明漆
可讓作品帶有水嫩的光澤感。亦可用來製作糖漿。

水溶性亮光透明漆
（日清 Associates）

質地清爽。倒在小盤子上，用平筆來塗抹。

ULTRA VARNISH [Super Gloss]
（PADICO）

雖然呈白色混濁狀，但乾燥後會變透明。具有濃稠度，方便塗上厚厚的一層。倒在小盤子上，用平筆來塗抹。

亮光透明漆（TAMIYA）

可用附帶的刷毛像塗指甲油般使用，只想塗一點點時非常方便。如果想簡單一點，亦可用護色亮甲油來取代。

消光透明漆
如實呈現出黏土的質感和素材感。

水溶性消光透明漆
（日清 Associates）

質地清爽。用平筆塗抹。

ULTRA VARNISH [Matt]
（PADICO）

雖然呈白色混濁狀，但乾燥後會變透明。用平筆來塗抹。

消光透明漆
（TAMIYA）

可用附帶的刷毛像塗指甲油般使用，十分方便。

> 塗過透明漆的平筆要確實用水洗淨。清洗不徹底會讓筆毛硬化，無法繼續使用。

黏著劑

除了接合黏土和配件之外，亦可用來製作果醬和醬汁。

黏著劑

像是硬化速度很快的 **SUPER-X Gold Clear**（施敏打硬）、液狀好塗抹的**deco princess**（小西）等，選擇乾燥後會變透明的商品。

木工用白膠

用來接合黏土或木材，乾燥後會變透明。選用百圓商店的商品也OK。

準備工具

計量

測量黏土分量時使用的工具。
如果有黏土調色卡會方便許多。

黏土調色卡
（PADICO）

將黏土填進凹槽中測量。可輕易重現相同的大小和顏色，非常建議使用。

尺

除了測量黏土的大小和長度之外，也可用來壓扁黏土。選擇平坦且透明的款式比較方便。用定規尺也OK。

切割

切割黏土時使用的工具。

剪刀

最好使用前端尖細的黏土工藝用剪刀。照片上方是**剪刀[S]**（日清Associates）。

美工刀、筆刀

使用美工刀的替換刀片。切割細小物件時則用筆刀（照片中為TAMIYA的產品）比較方便。

塑型

像是壓扁、加上花紋和質感等，為黏土塑型時使用的工具。
請選擇自己偏好且方便使用的種類。

壓平器 壓平黏土的工具。將黏土塑型成棒狀時也很方便。

迷你壓板［附墊板］
（日清Associates）

用雙手拿著，從黏土上方往下按壓。墊板亦可用烘焙紙取代。

黏土壓板
（PADICO）

握著把手按黏土。上面有細小的刻度，使用起來很方便。

百圓商店的透明塑膠盒

如果沒有專用工具，也可以利用盒子的底面來按壓。

牙刷

可用來按壓黏土，製造花紋。選擇刷毛偏硬的款式比較好。

海綿

可用來按壓黏土，增添質感。最好選擇氣孔粗大且偏硬的款式。

黏土刮刀 為黏土加上紋路、圖案的工具。各家廠牌的刮刀形狀不盡相同。

不鏽鋼刮刀
（日清Associates）

不鏽鋼材質的黏土刮刀。前端較細、很容易操作，是塑型時的必備工具。

黏土刮刀3入組
（日清Associates）

本書所使用的是中間的刀款。可以用來塗抹鮮奶油。

黏土刮刀3入組
（PADICO）

本書所使用的是下方的棒狀款。可以用來描繪圖案。

牙籤、竹籤

用來戳洞、描繪圖案。牙籤亦可用來沾取顏料。有一定長度的竹籤使用起來比較方便。

調色

為黏土上色時使用的工具。筆有各式各樣的毛質、長度，找到自己覺得好用的商品即可。

筆

平筆可以準備幾支寬度不同的，使用起來比較方便。建議可以選用照片中的**面相筆 HF**（TAMIYA）平筆NO.2和NO.02。細線條要用極細筆來畫。請確實做好保養工作。

化妝用海綿、眼影棒

用來加上烤色，可以讓顏色自然地暈染開來。化妝用海綿最好剪成小塊來使用。

便條紙、小盤子、紙杯

便條紙和小盤子可以當成顏料的調色盤，紙杯則用來裝水。用完即可丟棄，非常方便。

其他

工作台、乾燥用具等方便好用的工具。

透明文件夾

取代黏土墊板，鋪在下面作業。可使黏土不易沾黏，而且用完即可丟棄，非常方便。髒了就換新的。

鑷子

為甜點加上配料時，可用來夾取物件。照片中為鶴頸鑷子（TAMIYA）。

雙面膠、免洗筷

進行精細作業時，只要在免洗筷上貼雙面膠、固定作品，就能輕鬆改變方向。

海綿

用來使黏土乾燥。由於會劃開海綿、把牙籤插在上面，因此最好選擇偏硬的款式。

保鮮膜、烘焙紙

保鮮膜可用來保存黏土。烘焙紙可以在使用壓平器時夾住黏土，以防沾黏。

磨砂棒

建議選擇美甲磨砂棒，好握且使用方便。最好視情況分別使用粗顆粒、細顆粒的磨砂棒。

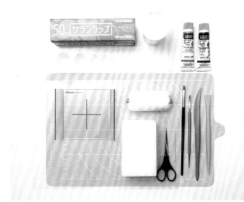

開始製作前的準備

將手清洗乾淨，確認工作台上沒有灰塵等細小髒污。準備需要使用的工具。鋪上透明文件夾或黏土墊板（有方格的款式比較方便），如果會用到顏料就準備裝了水的杯子。工具上如果有污垢或灰塵，就會混進作品中，因此請務必事先清潔乾淨。尤其使用白色和深色黏土時，更要格外留意。

黏土的取用和保存方式

黏土一與空氣接觸，就會開始乾燥、硬化而無法再使用，
所以正在使用的黏土和已開封的黏土都要好好保存，以防乾燥。

①

用剪刀剪開包裝袋的前端，取出所需分量的黏土。

②

為避免取出的黏土在使用前與空氣接觸，要立刻用保鮮膜包起來。

③

扭轉包裝袋的開口、阻絕空氣，然後用紙膠帶確實固定。

★透明膠帶的黏性強，撕開時容易使包裝袋破裂，建議使用紙膠帶。

④

用保鮮膜包覆③的黏土。

⑤

將④放入保存袋中。

⑥

接著將⑤放入密閉容器。常溫下可保存3個月左右（視餘量而定）。

★從袋中取出的黏土，只要也用保鮮膜包覆並放入保存袋中，就能保存至隔天。

〈在意黏手時〉

嬰兒油

黏土有時會因為種類的不同，或是調色時混入顏料的水分、手汗等而產生沾黏的情況，這時只要在手上抹油就不容易黏手了。

除了手之外，也可以塗抹在美工刀和壓模上，防止黏土沾黏。

〈黏土變硬時〉

假使作業過程中黏土開始乾燥變硬，只要混入少量的水即可軟化。只不過因為還是和原本的黏土不一樣，所以必須加快速度完成塑型。

黏土的計量法

首先來嘗試測量黏土的分量。

使用黏土調色卡

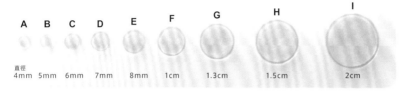

A　B　C　D　E　F　G　H　I

直徑
4mm　5mm　6mm　7mm　8mm　1cm　1.3cm　1.5cm　2cm

本書是使用黏土調色卡來為黏土計量。作法中記載的字母代表計量時所使用的凹槽大小。如果沒有調色卡，請參考左記的直徑揉成圓球。

使用尺

如果沒有調色卡，可以一邊用尺測量，一邊揉出指定大小的圓球。

將稍多的黏土填入調色卡的指定凹槽中。

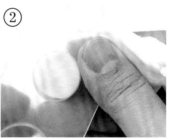

用指尖抹除多餘的黏土，使表面平坦。

塑型的基本技巧

練習操作黏土的基本動作。

揉捏

黏土取出後不會立刻塑型，一開始會先透過揉捏讓紋理變得細緻、質地變得濕潤。

反覆將黏土拉開再摺疊。

搓圓

揉捏好的黏土要先搓圓再塑型。搓出表面沒有裂痕和皺紋的球體。

較大的黏土要用手掌包覆搓圓。

少量的黏土則是放在手掌上，用指尖滾圓。

壓 扁 以一定的力道將壓平器往下壓，讓黏土的厚度一致。

捏 出 邊 角

使用壓平器	**使用尺**

將壓平器放在搓圓的黏土上，從上面壓成薄片狀。

如果黏土會沾黏，就把黏土夾在對折的烘焙紙裡，再用壓平器延展。

假使黏土很小塊，也可以用尺按壓延展。

用指尖確實夾住黏土的邊緣，捏出邊角。

搓成棒狀 用壓平器或手掌、指尖做出細長的棒狀。請練習讓黏土的粗細一致。

使用壓平器	**使用手掌**	**使用指尖**

以壓平器滾動黏土，延展成棒狀。
★請輕柔地移動壓平器，以免壓扁黏土。

如果沒有壓平器，就用手掌滾成棒狀。
★假如黏土棒較粗，用指尖來滾動會讓表面凹凸不平，需特別留意。

用指尖滾成棒狀。
★黏土比較小時用指尖就 OK 了。

切 割 使用美工刀的替換刀片來切割黏土。務必小心不要割到手。

從上方按壓	**前後拉動**	

雙手拿著美工刀片，從上方按壓切割。

有厚度的黏土要一邊切，一邊前後拉動美工刀。

切割之前在美工刀的兩面抹油，黏土就不易沾黏也比較好切。

為黏土增添質感

使用牙刷、牙籤等隨手可得的物品。
黏土一旦乾燥就不易打造質感,因此作業時動作要快。

 使用牙刷

 使用海綿

 使用筆刀

 使用牙籤

想要增添質感時的基本動作。用牙刷的刷毛拍打按壓,磨擦黏土。

用於想在平坦的大面積上塑造質感時。以網眼粗大、材質粗糙的廚房海綿來按壓。

用於蛋糕的剖面。以筆刀隨意劃出細小的紋路。亦可用美工刀代替。

用來表現蛋糕體的氣泡。以牙籤(或竹籤)戳洞,最好讓洞的大小和深度不一。

黏土的調色法

在作為基底的白色黏土中混入顏料或彩色黏土,做出有顏色的黏土。

使用顏料

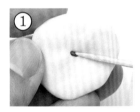 ①

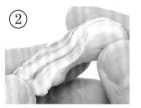 ②

 ③

將黏土攤平,以牙籤沾取少量顏料,置於正中央。

像是要把顏料包進去般反覆拉開再摺疊,直到整體顏色混合均勻。

混合完畢。
★一邊混合,一邊慢慢添加少量顏料進行調整,直到調出想要的顏色。

〈 製造大理石紋路的方法 〉

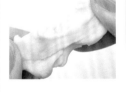

不要混合得太均勻,中途即可停止。

使用彩色黏土

 ①

 ②

 ③

測量出指定大小的白色黏土和彩色黏土,然後將兩者貼合。

反覆將黏土拉開再摺疊直到顏色混合均勻。

混合完畢。

色號表

- 介紹本書所使用的主要顏色調配方式。
- 以下顯示的顏料用量,適用於以黏土調色卡(I)(直徑2cm)測量的黏土。
- 顏料用量僅供參考。發色會隨使用黏土的不同而異,另外,不同的作品也多少會產生誤差。請一邊混合,一邊依個人喜好調整深淺。

〈乾燥前〉 〈乾燥後〉

輕量黏土(Grace Light)
樹脂黏土(Grace)

乾燥後顏色會變深

黏土乾燥後顏色會變深,調色時,最好調得比想要的顏色淺一些。即使顏色相同,樹脂黏土呈現出來的顏色會比輕量黏土來得深。乾燥後會產生透明感,若想消除透明感,除了要調的顏色之外,**也要同時混入白色顏料。**

完成色		混合的顏料(彩色黏土)	完成色		混合的顏料(彩色黏土)
	土黃	土黃(Yellow Oxide)		白	白(Titanium White)
	粉紅	紅(Naphthol Crimson)		橘	橘(Vivid Red Orange)
	暗粉	紅(Cadmium-Free Red Medium) 土黃(Yellow Oxide)		水藍	水藍(Permanent Light Blue)
	胭脂	紅(Naphthol Crimson) 深褐(Transparent Burnt Umber)		抹茶	綠(Permanent Sap Green) 土黃(Yellow Oxide)
	咖啡	彩色黏土(Brown)(E) 土黃(Yellow Oxide)		黃綠	亮綠(Permanent Green Light) 土黃(Yellow Oxide)
	黃	黃(Cadmium-Free Yellow Deep)		淺紫	紫(Quinacridone Blue Violet)
	奶油	土黃(Yellow Oxide)		褐色	彩色黏土(Brown)(F)
	白巧克力	土黃(Yellow Oxide)		藍莓	基底黏土(F) 彩色黏土(Blue)(F) 彩色黏土(Red)(E)

壓克力顏料是使用麗可得(Liquitex)的軟管型。粉紅和胭脂的紅(Naphthol Crimson)則是SAKURA Cray-Pas的壓克力顏料。
彩色黏土是使用日清Associates 的Grace Color。
字母代表計量時使用的調色卡凹槽尺寸。
樹脂黏土乾燥後會產生透明感,如果想要消除透明感,就在調色時加入一點白色顏料(p.31、33~35、p.78)。

為黏土上色

上色的訣竅在於水量的調節。麗可得（Liquitex）的壓克力顏料，水量已經過調整，所以使用起來很方便，推薦大家使用。

使用平筆

用水沾濕筆之後沾取顏料，以面紙拭去多餘的水分和顏料。

★每次沾取顏料都要用面紙按壓，吸收筆的水分。

加上烤色時，要由淺至深地重複塗抹上色。也可以混色塗抹。

★到處製造斑駁和深淺不一的效果，這樣看起來會更加逼真。

使用細筆

細小的花紋要用極細筆來畫。在免洗筷上貼雙面膠固定作品，作業起來比較方便。筆的前端一旦裂開就無法使用，平時請謹慎保養。

使用眼影棒、化妝海綿

想要暈染顏色時，這兩種工具比筆更能夠輕易地著色。使其吸收水分後沾取少量顏料，然後拍打上色。

〈使用市售著色劑也 OK〉

裡面有淺褐、褐色、深褐這3種顏色，只要像化妝一樣著色即可。最後塗上透明漆定色。

烤色達人（TAMIYA）

〈使用壓克力塗料時〉

由於在原液的狀態下質地非常濃稠，需要混入專用的溶劑稀釋，讓延展度變好，才比較好塗抹。因為帶有臭味，必須在通風環境中使用。

乾燥方式

本書所使用的黏土，是可自然乾燥的類型。
只要確實遵守乾燥的步驟，就能做出漂亮的成品。

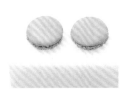

晾乾黏土時，要將黏土放置在海綿上。因為海綿的透氣性佳，可以讓底部也徹底乾燥。

插在牙籤上乾燥時，要用美工刀劃開海綿，將牙籤立於縫隙中。

〈 乾燥天數 〉

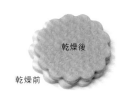

乾燥後

乾燥前

黏土乾燥後水分會消失，體積也會因此縮小約 10%。

約莫1天，表面就會硬化，但是要連裡面也完全乾燥的話，總共需要2～5天的時間。天數會隨作品的大小、季節、黏土的種類而異，請視實際狀況進行作業。

鮮奶油

鮮奶油在製作甜點時不可或缺。
不同商品呈現出來的質感和使用方法有所差異，請選擇自己方便使用的產品。

發泡鮮奶油達人 牛奶
（TAMIYA）

霧面白

只要在前端裝上內附的管狀擠花嘴，立刻就能使用，非常方便。使用完的擠花嘴只要自然乾燥，就能輕易取下附著在上面的鮮奶油。

濃郁發泡鮮奶油
（PADICO）

淡淡的奶油色，
質感逼真

內附擠花袋、擠花嘴（6角星形），立刻就能使用。填入擠花袋的鮮奶油要小心保存以免乾掉。因為能用水洗掉，亦可安裝金屬擠花嘴。使用完要馬上清洗乾淨。

矽利康密封膠
（小西）

黏著力佳、
有光澤

可以在家居賣場買到。需自備擠花袋、擠花嘴、矽利康槍，但單價便宜，如果要製作的數量較多，建議可選擇這款商品。使用時要注意通風並準備塑膠手套。

擠花袋

用百圓商店的商品就OK了。

擠花嘴

照片為塑膠材質的產品。矽利康密封膠無法水洗所以不建議使用金屬材質。

 矽利康槍

用來擠出矽利康密封膠的工具。

矽利康密封膠的使用方法

①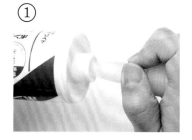

取下蓋子，利用前端戳破裡面的鋁箔紙。

②

裝在矽利康槍上。

③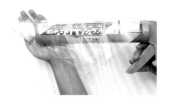

扣下矽利康槍的扳機，將矽利康擠入擠花袋中。

填入擠花袋中

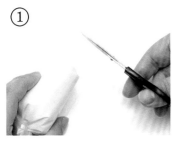

① 填入鮮奶油至擠花袋的一半，將袋口打結，用剪刀剪開前端。

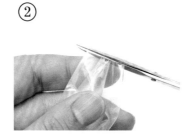

② 在另一個擠花袋裡裝入擠花嘴，剪開前端，讓擠花嘴露出來。

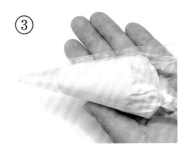

③ 將①放入②中。

鮮奶油的擠法　　練習不同形狀的鮮奶油擠法。

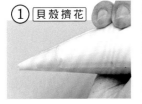

① 貝殼擠花　將擠花袋斜斜地拿在手上。

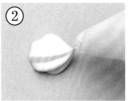

② 輕輕擠出鮮奶油，然後放鬆力道往上提，使其產生尖角。

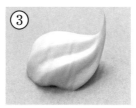

③ 完成。

POINT

有鮮奶油殘留就沒辦法擠得漂亮，每次擠完都要把擠花嘴擦乾淨。

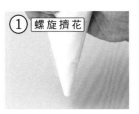

① 螺旋擠花　垂直拿著擠花袋。

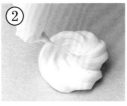

② 像在寫「の」這個字一樣擠1圈，然後放鬆力道往上提，使其產生尖角。

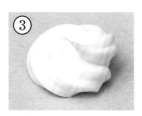

③ 完成。

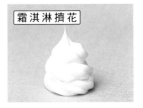

霜淇淋擠花

和螺旋擠花一樣描繪「の」字型，同時緩緩地往上堆疊。

〈紙捲擠花袋的作法〉用來擠出細細的醬汁。

① 捲起15cm見方的玻璃紙，讓前端細窄一點。前端要完全封閉別留下縫隙。

② 用膠帶固定捲好的玻璃紙。

③ 填入醬汁，摺疊袋口後以膠帶固定。

④ 用剪刀稍微剪開前端。

巧克力醬

巧克力醬是裝飾時不可或缺的素材，可依個人喜好自由選擇產品。
乾燥後顏色會變深，調色時，最好調得比想要的顏色淺一些。

裝飾鮮奶油醬
巧克力
（PADICO）

〈乾燥前〉〈乾燥後〉

成品具有半光澤感。
巧克力筆型的包裝使
用起來十分方便。

配料達人
巧克力醬
草莓牛奶顆粒醬
（TAMIYA）

〈乾燥前〉 〈乾燥後〉

具有光澤的醬汁。裝
在附噴嘴的容器內，
可直接擠出使用。草
莓醬汁的特色是有種
子的顆粒感。如果想
要擠出細細的醬汁，
可以改用紙捲擠花袋
（p.18）。

木工用白膠
＋
顏料

〈乾燥前〉〈乾燥後〉

混合壓克力顏料（**麗
可得 軟管型**）的紅
褐色（**Transparent
Burnt Sienna**）和深
褐色（**Transparent
Burnt Umber**）（顏料
的用量可邊混合邊做調
整），做出帶有光澤的
醬汁。

液狀樹脂黏土
（MODENA PASTE）
＋
顏料

〈乾燥前〉 〈乾燥後〉

混合壓克力顏料（**麗
可得 軟管型**）的紅
褐色（**Transparent
Burnt Sienna**）和深
褐色（**Transparent
Burnt Umber**）（顏料
的用量可邊混合邊做調
整），做出霧面質感的
醬汁。

可可醬

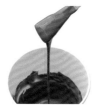

依照上述的要領在液狀
樹脂黏土（MODENA
PASTE）中混入顏料，
用黏土刮刀攪拌均勻，然
後加入少許的水稀釋。
★稀釋成拿起刮刀時會滑
順地滴落的程度。

白巧克力醬

首先在液狀樹脂黏土（MODENA
PASTE）中混入土黃色（Yellow
Oxide）和白色（Titanium White）
的壓克力顏料（**麗可得 軟管型**），然
後加入少許的水稀釋。
★稀釋成拿起刮刀時會緩緩地流動的程
度。

草莓巧克力醬

首先在液狀樹脂黏土（MODENA
PASTE）中混入紅色（Cadmium-
Free Red Medium）和白色
（Titanium White）的壓克力顏料
（**麗可得 軟管型**），然後加入少許
的水稀釋。

醬汁　在透明漆中混入顏料來製作。

鬆餅醬汁（楓糖漿）

在亮光透明漆中，慢慢地加入少量土黃色（Yellow Oxide）和紅褐色（Transparent Burnt Sienna）的壓克力顏料（**麗可得 軟管型**），混合均勻。

★分次少量地加入顏料，直到調整成喜歡的顏色。加太多會破壞透明感，需特別留意。

果醬　在黏著劑中混入顏料來製作。

草莓果醬

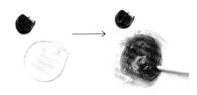

NG

在黏著劑（SUPER-X Gold Clear）中，慢慢地加入少量紅色（Naphthol Crimson）的壓克力顏料（SAKURA Cray-Pas），混合均勻。

★因為黏著劑的硬化速度很快，作業時必須加快動作。

一旦加入很多顏料讓顏色變深，黏著劑立刻就會硬化，變得不易塗抹，請多加留意。

糖粉、砂糖

請選擇好取得的材料，或依喜歡的成品質感來挑選。

配料達人
糖粉／砂糖（TAMIYA）

含有白色大理石粉末的膏狀合成樹脂塗料。有糖粉和砂糖2款。

嬰兒爽身粉

塗抹在皮膚上，以預防接觸性皮膚炎的粉末，用來表現糖粉非常方便。

玻璃串珠（SS）

使用直徑0.5mm的產品來表現砂糖。能夠呈現粗糙的質感和光澤感。

用牙籤裹上去（照片中為糖粉）。

在嬰兒爽身粉中混入少許白色顏料。將筆垂直立起，以拍打的方式沾上去。

★混入顏料可讓粉末固著於表面。

以牙籤沾取黏著劑，黏貼上去。

〈袖珍黏土甜點的尺寸〉

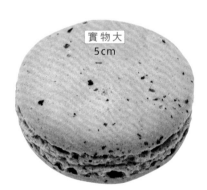

實物大
5cm

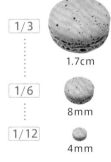

1/3
‥‥‥
1.7cm

1/6
‥‥‥
8mm

1/12
‥‥‥
4mm

「袖珍」黏土甜點指的是體積很小的意思，也就是將一般的甜點縮小成1/3、1/6、1/12。本書介紹的作品是新手也方便製作的大小，等到各位習慣之後，可以嘗試做成自己喜歡的尺寸。

Simple Sweets

2

簡單的袖珍
黏土甜點

少不了一定要有的馬卡龍、
能夠享受變化樂趣的甜甜圈和糖果，
擁有美麗層次的年輪蛋糕、Q彈的果凍……。
本章收集了各種連初學者也能
輕鬆上手的甜點。造型雖然簡單，
只要做得可愛逼真，一樣能品嚐到成就感喔！

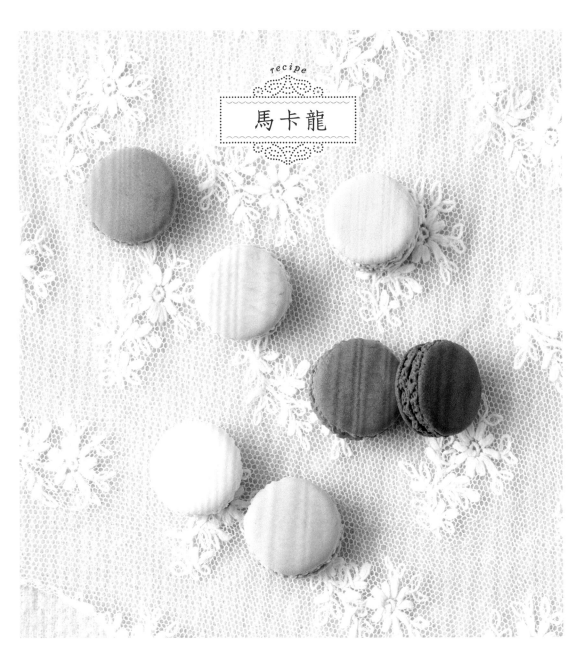

馬卡龍

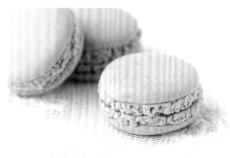

Macaron

因為造型簡單，
即便是新手也能輕鬆挑戰成功。
邊緣的皺褶部分（裙邊）是利用牙籤來表現。
請儘管用自己喜歡的顏色來製作。

材料

輕量樹脂黏土（MODENA SOFT）
油
木工用白膠

準備

- 依照p.14的要領，將黏土調成各種顏色（參考 p.15）。《暗粉、胭脂、咖啡、奶油、抹茶、淺紫、褐色》
- 每個準備2顆直徑1.2cm的黏土球。

成品尺寸

作法

①

在調色卡的 **(F)** 凹槽中抹油。

★以便取出黏土。

②

將黏土球填入①的凹槽，用手指壓平。

③

從凹槽中取出黏土。

④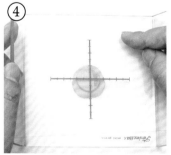

以壓平器壓成直徑約1.8cm。

⑤

用手指輕撫角落，使其呈現圓弧狀。

⑥

以黏土刮刀切掉凸出來的黏土。

★要預先製造出些微凹凸不平的感覺。

⑦

用牙籤戳邊緣，製作出裙邊。重複步驟①～⑦再製作1片，然後放在海綿上乾燥。

⑧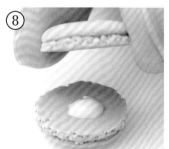

在1片的內側塗上白膠，蓋上另1片黏合。

甜甜圈

Donut

以下將示範法式甜甜圈、歐菲香甜甜圈等，
在甜甜圈店常見的人氣商品。配料可自由選擇搭配。

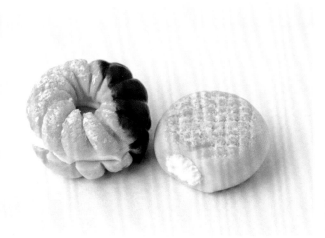

鬆軟的發泡鮮奶油和
表面裹上的糖粉令人
食指大動。

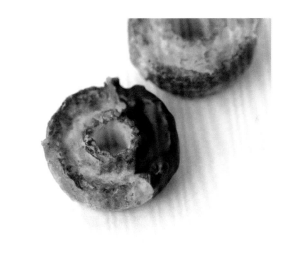

歐菲香甜甜圈的特色
是口感酥脆。利用烤
色來表現那份獨特的
口感吧！

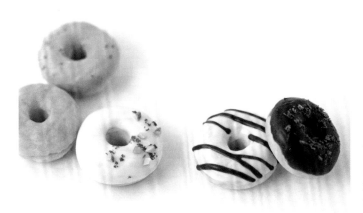

塗上巧克力醬或糖霜
的各種原味甜甜圈。
從左上開始依序為草
莓巧克力、糖霜、2
種白巧克力和巧克
力。

材料　輕量樹脂黏土（Grace Light）
　　　壓克力顏料（麗可得 軟管型）
　　　　土黃（Yellow Oxide）
　　　　紅褐（Transparent Burnt Sienna）
　　　　深褐（Transparent Burnt Umber）
　　　亮光透明漆

嬰兒爽身粉
鮮奶油（p.17）
巧克力醬（p.19）
草莓巧克力醬（p.19）
白巧克力醬（p.19）
糖粉（p.20）

成品尺寸

準備　• 依照p.14的要領，將黏土調成土黃色（參考p.15）。
　　　• 每個皆以調色卡（G）計量（直徑1.3cm）。

作法　〈原味甜甜圈〉

①
用壓平器將黏土球壓成直徑約1.5cm。

②
用手指輕撫角落，使其呈現圓弧狀。

③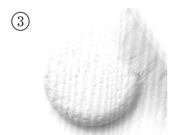
以牙刷輕拍，打造出整體的質感。

④
利用筆柄在中央挖洞。
★照片中用的是平筆No.2。只要是直徑4mm左右的棒狀物都OK。

⑤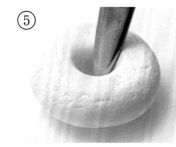
以黏土刮刀（**不鏽鋼刮刀**）的兩面稍微將洞擴大，修整形狀。之後放在海綿上乾燥。

⑥
用筆在整體塗上土黃色顏料，再疊塗上紅褐色顏料。

⑦
將未調色的黏土揉成適當的大小後乾燥，以美工刀（筆刀）削成細碎狀。

⑧
在⑥上塗抹亮光透明漆，然後再裹上⑦。
★用雙面膠固定在免洗筷上，作業起來會方便許多。
★如果不易接合，也可改用黏著劑。

〈原味甜甜圈的變化款〉 除了糖霜之外，其餘作法皆可參考原味甜甜圈的步驟①～⑥，然後加上配料。

草莓巧克力

① 將預先調成胭脂色（p.15）的黏土揉成適當大小後乾燥，用美工刀（筆刀）削成細碎狀。

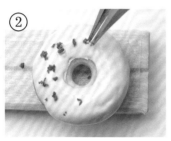

② 塗上草莓巧克力醬，趁著未乾時裹上①，靜置乾燥。

巧克力

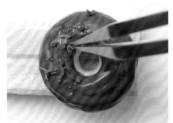

塗上巧克力醬，接著將預先調成褐色（p.15）的黏土揉成適當大小後乾燥，用美工刀（筆刀）削成細碎狀，趁本體未乾時裹上碎片。

白色巧克力

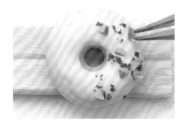

塗上白色巧克力醬，趁未乾時，和草莓巧克力的步驟①一樣，放上削碎的黏土和開心果（p.91），靜置乾燥。

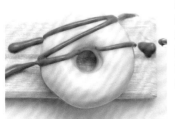

塗上白色巧克力醬，靜置乾燥。將巧克力醬填入紙捲擠花袋（p.18）中擠出來做裝飾，然後靜置乾燥。

糖霜

① 作法直到步驟⑤都和原味甜甜圈相同。修整好洞以後，用美工刀在側面劃1圈。

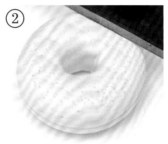

② 用美工刀在表面劃上縱橫各5條線，劃出格子狀的圖案。之後放在海綿上乾燥。

★先在正中央劃上1條，再於左右各劃2條，這樣就會平均了。

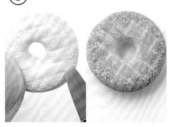

③ 以筆整體塗上土黃色顏料，再疊塗上紅褐色顏料。

④ 將亮光透明漆和嬰兒爽身粉置於小盤子中。

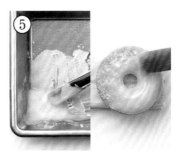

⑤ 分次少量地混合成白濁色醬汁，接著塗抹於表面，靜置乾燥。

★爽身粉用量太少顏色會過於透明，量多又呈現不出光滑的感覺，這點要格外留意。

〈法式甜甜圈〉

①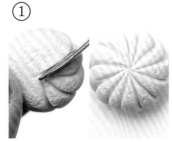

直到步驟③都和原味甜甜圈相同。用黏土刮刀（**不鏽鋼刮刀**）從中心往外側劃出12條新月形的線條。

②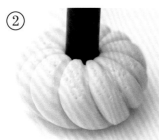

利用筆柄在中央挖洞。

★照片中用的是平筆No.2。只要是直徑4mm左右的棒狀物都OK。

③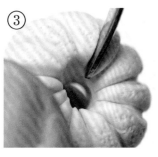

以黏土刮刀（**不鏽鋼刮刀**）從外側往洞內沿著線條修整形狀。接著放在海綿上乾燥。

④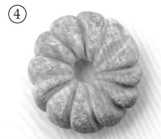

用筆整體塗上土黃色顏料。

★線條之間的溝槽可以不用塗。

⑤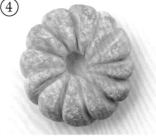

以筆拍打，沾上糖粉。

★照片中的糖粉是以嬰兒爽身粉和白色顏料混合而成。

⑥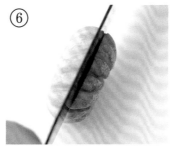

用美工刀切成一半的厚度。

⑦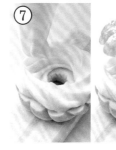

在裝上擠花嘴的擠花袋中填入鮮奶油，擠在1片的內側，然後蓋上另1片，靜置乾燥。

★照片中為**濃郁發泡鮮奶油**。

⑧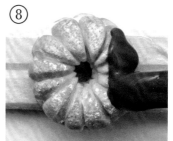

用筆在一側塗上巧克力醬，靜置乾燥。

〈鮮奶油甜甜圈〉

①

作法直到步驟③都和原味甜甜圈相同。用美工刀在表面細細地劃上縱橫紋路，劃出格子狀的圖案。

②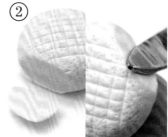

用美工刀薄薄地切掉一邊，然後以黏土刮刀（**不鏽鋼刮刀**）修整剖面。放在海綿上乾燥。

③ 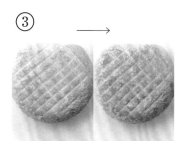 以筆整體塗上土黃色顏料，再四處疊塗上紅褐色顏料。

③ 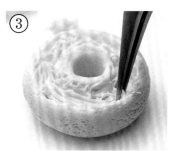 用鑷子夾除②紋路之間的黏土，製造出凹洞。

④ 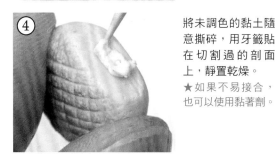 將未調色的黏土隨意撕碎，用牙籤貼在切割過的剖面上，靜置乾燥。
★如果不易接合，也可以使用黏著劑。

④ 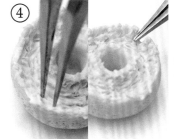 利用鑷子擴大凹洞並修整形狀，然後夾住邊緣，在3個地方製造凹痕。放在海綿上乾燥。

⑤ 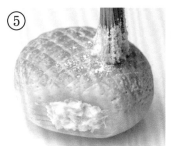 以筆拍打，沾上糖粉。
★照片中的糖粉是以嬰兒爽身粉和白色顏料混合而成。

⑤ 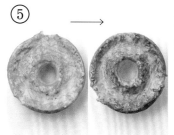 以筆整體塗上土黃色顏料，再疊塗上紅褐色顏料。
★邊緣顏色較深，凹洞內顏色較淺。

〈歐菲香甜甜圈〉

① 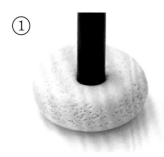 作法和原味的步驟①、③相同（但角落不要修整成圓弧狀），利用筆柄在中央挖洞。
★照片中用的是平筆No.2。只要是直徑4mm左右的棒狀物都OK。

⑥ 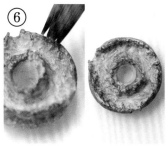 繼續在邊緣疊上深褐色顏料，加深顏色。

② 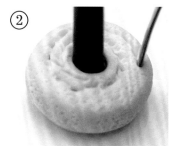 以黏土刮刀（**不鏽鋼刮刀**）在筆的周圍劃2圈紋路。
★為避免洞變形，作業時不要把筆拔出來。

【淋上巧克力】 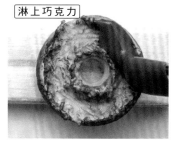 用筆在一側塗上巧克力醬，靜置乾燥。
★用雙面膠固定在免洗筷上，作業起來會方便許多。

片狀巧克力

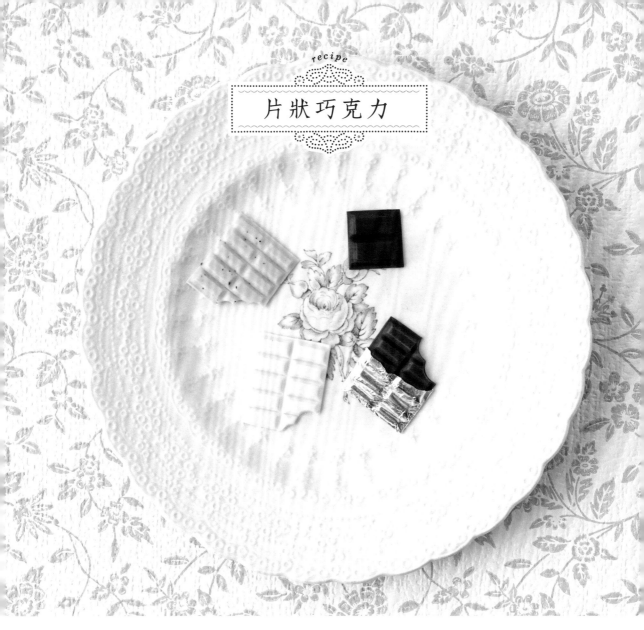

Chocolate

用竹籤在延展成薄片的黏土上壓出線條，做成3種片狀巧克力。
重點在於以模具取型，製造出吃到一半的樣子。也可以做成自己喜歡的大小。

樹脂黏土（Grace）

沙子
沙藝和沙畫所使用的沙子。本書中會將它上色來使用。

準備

- 依照p.14的要領，將黏土調成各種顏色（參考p.15）。《粉紅（混合白色顏料）、白巧克力（混合白色顏料）、褐色》
- 每片皆以調色卡（I）計量（直徑2cm）。

粉紅色黏土混入以顏料調成紅色的沙子，藉以表現草莓顆粒。

成品尺寸

作法

①

以壓平器滾動黏土球，延展成長4cm的棒狀。

②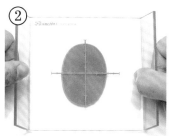

以壓平器壓成縱約6cm、橫約4cm的大小。

③

用竹籤按壓黏土，橫向壓出6條線。上方和下方要用竹籤稍微滾動，將黏土擀薄。

④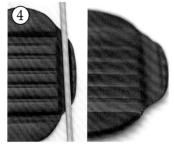

在左右各壓出1條縱線，然後稍微滾動竹籤，將黏土邊緣擀薄。
★滾動竹籤，將剖面擀成斜面而非直角。

⑤

以竹籤在正中央壓出1條線。

⑥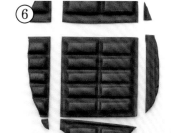

接著用美工刀切掉四邊。
★以竹籤壓出來的線條寬度、切割出來的大小都可以自由改變。

⑦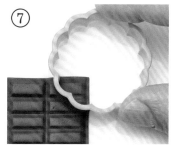

以花朵模具（p.75）去除部分黏土，製造出吃到一半的樣子，然後放在海綿上乾燥。

⑧

依個人喜好包上鋁箔紙。

糖果

Candy

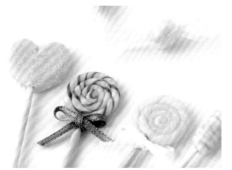

只是用玻璃紙將小巧的黏土球包起來，
就成了可愛的糖果球。
無論是用模具取型，還是一圈一圈地捲起，
都可以選擇喜歡的類型做做看。

材料	樹脂黏土（Grace）	成品尺寸

材料
樹脂黏土（Grace）
壓克力顏料（麗可得 軟管型）
　白（Titanium White）
砂糖（p.20）
黏著劑

〈造型糖果〉

準備
• 依照p.14的要領，將黏土調成黃色（混合白色顏料）（參考p.15）。
• 以調色卡（H）計量（直徑1.5cm）。

作法

①
以壓平器將黏土球壓扁成直徑約3cm。

②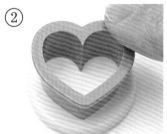
用心形模具取型（p.46）。
★取型前先在模具上抹油，以防黏土沾黏。

③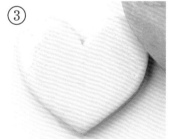
用手指輕撫角落，使其呈現圓弧狀。

④
在牙籤上塗黏著劑，插入③的下方，然後放在海綿上乾燥。

⑤
整體塗上砂糖，靜置乾燥。
★照片中是使用配料達人（砂糖）。

⑥
以美工刀切割牙籤調整長度。

⑦
用磨砂棒將牙籤的切口和側面磨平。

⑧
在牙籤上塗抹白色顏料。

〈 棒棒糖 〉

準備　依照p.14的要領，將黏土調成各種顏色（參考p.15）。
《白、粉紅、水藍（粉紅和水藍要斟酌顏料用量來調整深淺度，兩者都要混入白色顏料）》

作法

①
準備1個直徑1cm的白色黏土，和直徑3mm的淺粉紅（水藍）、深粉紅（水藍）各2個。

②
利用壓平器滾動白色黏土，延展成長度小於2cm的棒狀。

③
淺粉紅（水藍）、深粉紅（水藍）的黏土，也分別和②一樣延展成差不多的長度。

④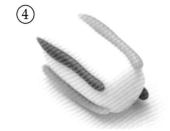
在②的黏土四周，顏色交錯且等間隔地貼上③的黏土。

⑤
以壓平器滾動，延展成長約9cm的棒狀。

⑥
用手扭轉，直到出現條紋圖案。

⑦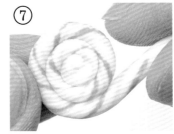
纏繞成螺旋狀。

⑧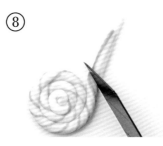
留下少於2cm的長度，用美工刀斜切。

⑨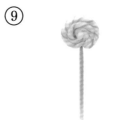
在牙籤上塗黏著劑，插入⑧的底部，立在劃開的海綿上靜置乾燥。

⑩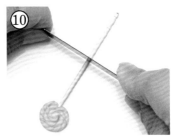
以美工刀切割牙籤，再用磨砂棒磨平切口。可依喜好打上蝴蝶結。

〈螺旋棒棒糖〉

準備　依照p.14的要領，將黏土調成各種顏色（參考p.15）。
《白、淺粉紅（減少p.15粉紅色的顏料用量，並混入白色顏料）》

作法

①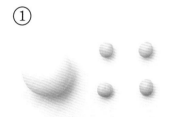

準備1個直徑1cm的白色黏土，和4個直徑3mm的淺粉紅黏土。

②

以壓平器滾動白色黏土，延展成長度小於2cm的棒狀。淺粉紅黏土也要延展成差不多的長度。

③

在白色黏土周圍等間隔地貼上淺粉紅黏土。

④

以壓平器滾動，延展成長約9cm的棒狀。

⑤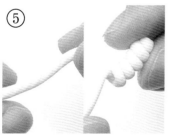

一邊用手扭轉，一邊縱向纏繞。

⑥

留下約3cm的長度，用美工刀斜切。

⑦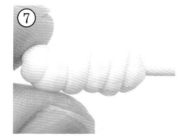

在牙籤上塗黏著劑，插入⑥的底部，立在劃開的海綿上靜置乾燥。

⑧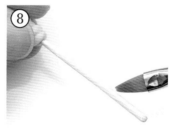

以美工刀切割牙籤，用磨砂棒磨平切口和側面後塗上白色顏料。

〈糖果球〉

準備

• 依照p.14的要領，將黏土調成各種顏色（參考p.15）。
《橘、黃綠（兩者都要混入白色顏料）》
• 每個皆以調色卡（E）計量（直徑8mm）。

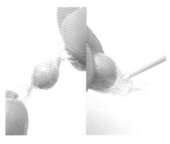

將搓成圓球狀的黏土靜置乾燥後，用裁成3.5cm見方的玻璃紙包起來，扭轉兩端。在扭結的地方塗上黏著劑加以固定。

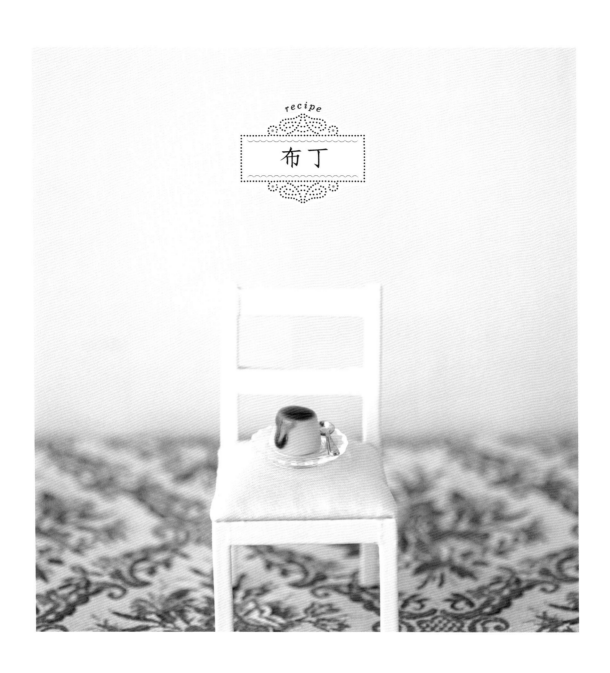

recipe

布丁

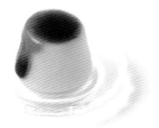

Pudding

古早味的卡士達布丁。
焦糖醬是用透明漆製作的。
只要讓醬汁從旁邊滴下來，看起來就會更加可愛。

樹脂黏土（Grace）
亮光透明漆
壓克力顏料（麗可得 軟管型）
　土黃（Yellow Oxide）
　紅褐（Transparent Burnt Sienna）
　深褐（Transparent Burnt Umber）

準備

• 依照p.14的要領，將黏土調成
　土黃色（參考p.15）。
• 以調色卡 **(G)** 計量（直徑1.3cm）。

成品尺寸

作法

①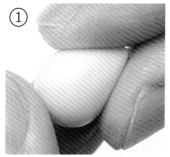
稍微拉長、延展黏土球的一端，做成水滴狀。

②
用手指捏出底面和邊緣，使其產生角度。

③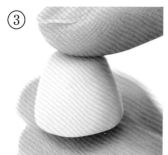
以手指壓平①捏好的尖端。

④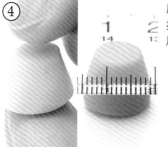
用手指將③的邊緣捏出角度，然後以尺將頂部整平。

⑤
放在海綿上乾燥。

⑥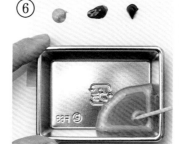
在亮光透明漆中混入土黃色、紅褐色、深褐色的顏料。

★有些亮光漆不易與顏料融合，因此要分次、少量地混入顏料。

⑦
慢慢地補上少量顏料，調成焦糖醬的顏色。

★顏料加得太多會破壞透明感，這一點要格外留意。

⑧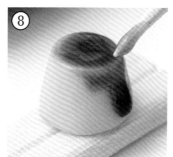
淋在⑤上面，靜置乾燥。可依喜好盛放在盤子上。

★用雙面膠固定在免洗筷上，作業起來會方便許多。

年輪蛋糕

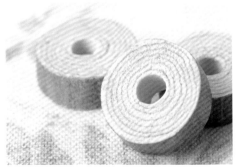

Baumkuchen

將好幾片延展成薄片的黏土捲在吸管上，
製造出層次。敬請期待切開時，
出現美麗剖面的瞬間吧！

格子鬆餅

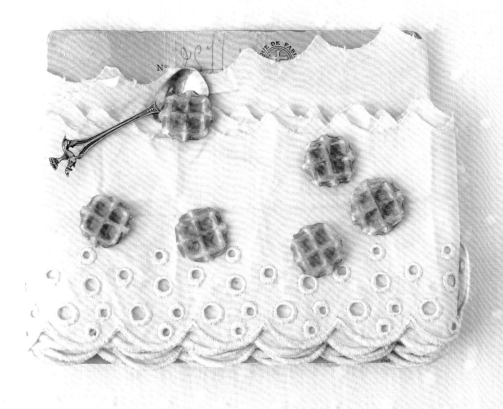

Waffle

像鬆餅機一樣，用模具夾住黏土，
製造出格子圖案。重疊塗上2色顏料，
描繪出看起來很美味的烤色。

年輪蛋糕

材料
輕量黏土（HALF-CILLA）
壓克力顏料（麗可得 軟管型）
　紅褐（Transparent Burnt Sienna）
　深褐（Transparent Burnt Umber）

吸管
市售一般粗細的吸
管就OK了。

準備
- 依照p.14的要領，將黏土調成土黃色（參考p.15）。
- 每片捲在吸管上的黏土，皆以調色卡（I）計量（直徑2cm）。

作法

①
用壓平器滾動黏土球，延展成長約7cm的棒狀。

②
以壓平器壓成約1mm的厚度。
★確實將黏土延展成厚度一致的薄片。

③
用美工刀切掉四邊，做成長方形。

④
把③捲在吸管上。

⑤
捲完1圈後用美工刀裁掉多餘部分。

⑥
以手指撫平界線。

⑦
混合紅褐色和深褐色的顏料，用筆塗抹於整體。
★大致上色即可，不需要完全塗滿。

⑧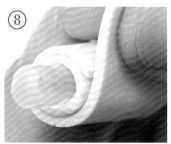
將⑤剩下的黏土再次捲在吸管上，捲完1圈後同樣裁掉多餘部分，塗上烤色。
★捲的時候要讓黏土貼合，不要留下縫隙。

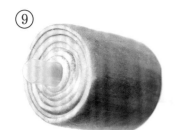
⑨

一共重複7次步驟
④～⑦。
★如果黏土不夠，
就以調色卡 (I) 計
量，按照步驟①～
③的作法製作。

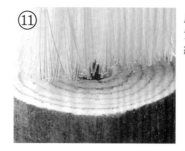
⑪

用牙刷在剖面製造
質感，然後放在海
綿上乾燥。

⑩

顏料乾燥後用美工
刀切開。
★黏土很柔軟，切
的時候不要把吸管
抽出來。如果不好
切，可以靜置乾燥
一會兒再作業。

格子鬆餅

成品尺寸

材料

輕量樹脂黏土（Grace Light）
矽膠取型材料（矽膠取型土）
壓克力顏料（麗可得 軟管型）
　土黃（Yellow Oxide）
　紅褐（Transparent Burnt Sienna）

準備

· 依照p.14的要領，將黏土調成土黃色（參考p.15）。
· 以調色卡 (G) 計量（直徑1.3cm）。

矽膠取型土
（PADICO）

黏土型的取型材料，有分成A材
料和B材料。3分鐘就會開始變
硬，約莫30分鐘後將完全硬化。

模 具 的 作 法

①

將**矽膠取型土**的A
材料和B材料分別
以調色卡 (I) 計量
（直徑2cm），然
後搓圓。

②

混合2種材料。
★請戴上塑膠手套
作業。

③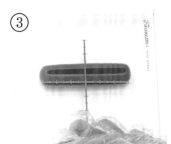

滾動壓平器，延展成長約6cm的棒狀。

POINT

製作7mm見方的方格紙，只要在加上紋路時鋪在下面，就能輕易做到等距。

④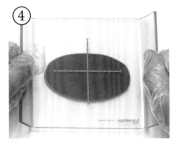

以壓平器壓平。

×NG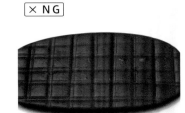

如果紋路太淺，就無法讓黏土產生漂亮的花紋，這一點要格外留意。

⑤

用竹籤按壓，壓出橫向5條、縱向8條間格約7mm的紋路，然後靜置約30分鐘使其硬化。
★硬化後紋路會變淺，所以要壓得深一點。

格子鬆餅的作法

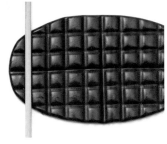

①

以磨砂棒削磨免洗筷，修整成四方體。

⑥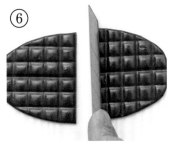

以美工刀對切，這樣模具就完成了。

②

把黏土球放在模具上。

③ 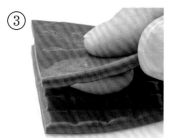 擺上另一片模具，
夾住黏土。
★夾的時候，要讓
上下兩片模具的兩
端對齊。

⑧ 放在海綿上乾燥。

④ 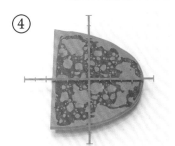 以壓平器按壓，壓
扁裡面的黏土。

⑨ 以筆整體塗上土黃
色顏料。
★壓扁格子的角
落，再製造出斑駁的色
調，可使作品更加
逼真。

⑤ 取下上面的模具。

⑥ 以直徑2cm的圓形
模具取型。
★取型時，要讓黏
土保有4個格子。

⑩ 到處重複塗上紅褐
色顏料。
★主要於邊緣加深
顏色，以表現酥脆
的烤色。

⑦ 用①的免洗筷按壓
⑥的格子外側，將
邊緣薄薄地延展開
來。
★兩面都要按壓，
修整形狀。

造型餅乾

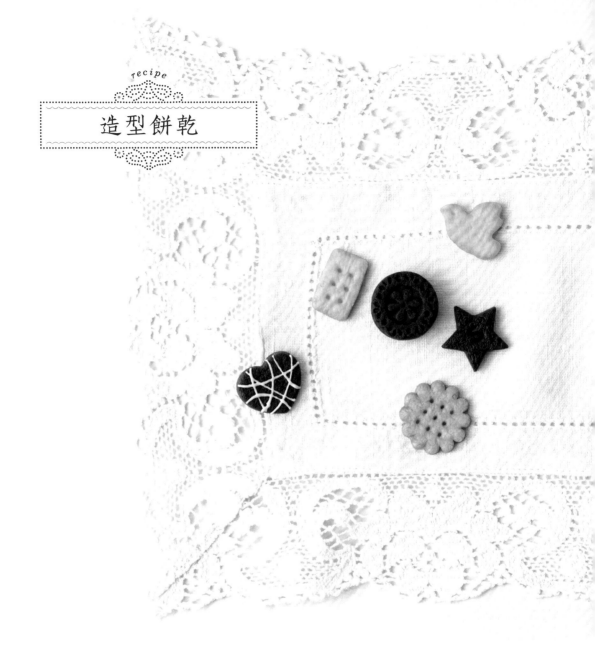

Cookie

只要用喜歡的模具取型，就能夠輕鬆完成。
加上圖案，或是夾入鮮奶油和果醬，
可利用不同的組合搭配，創造出無窮的變化。

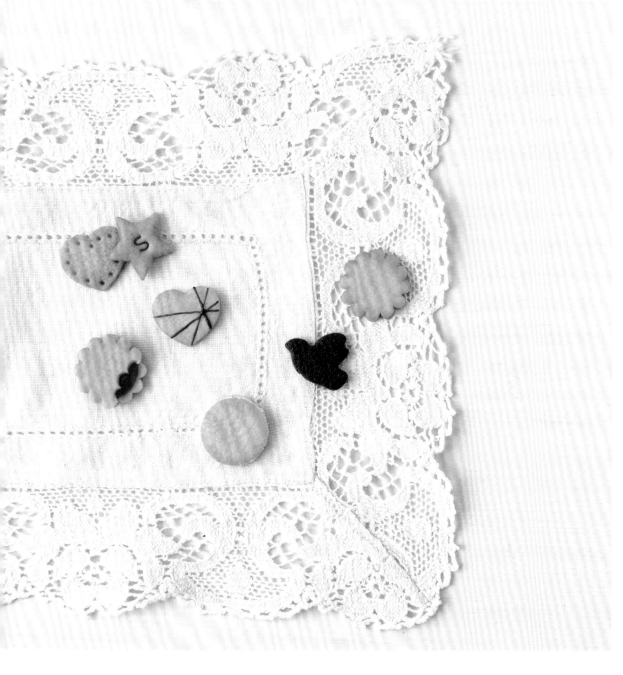

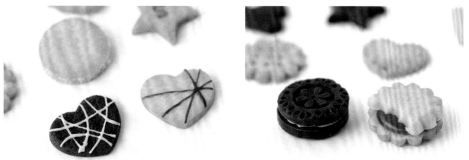

| 材料 | 樹脂黏土（COSMOS）
壓克力顏料（麗可得 軟管型）
　土黃（Yellow Oxide）
鮮奶油（p.17）
草莓果醬（p.20）
巧克力醬（p.19）
白巧克力醬（p.19）
糖粉（p.20） |

成品尺寸

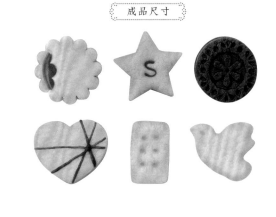

| 準備 | • 依照p.14的要領，將黏土調成各種顏色（參考
　p.15）。《土黃、暗粉、褐色》
• 每片皆以調色卡 **(G)** 計量（直徑1.3cm）。
　★裏上砂糖的餅乾為了要製造出厚度，必須將2個
　以（**G**）計量的黏土揉成1個來使用。 |

壓模
造型便當和黏土工藝用的壓模。花朵和圓形是直徑2cm，鴿子是寬1.8cm，長方形是1cm×1.8cm，星星和愛心是寬2cm。
★長方形和鴿子是日清Associates的壓模。

印章
使用百圓商店的「蕾絲棉花糖翻糖壓模」和字母印章。

基本作法

①

以壓平器將黏土球延展成直徑約2.5cm。
★如果黏土容易沾黏，就夾在烘焙紙中作業。

④

放在海綿上乾燥。

②

用海綿按壓，製造質感。

⑤

以筆塗抹土黃色顏料，加上烤色（褐色的黏土不要塗抹）。
★從外側向中心塗抹，讓邊緣的顏色較深。

③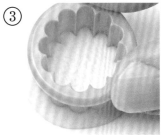

以喜歡的壓模取型，去除多餘的黏土。

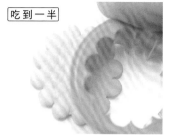

吃到一半

在基本作法③之後，用花朵模具去除部分黏土，做成吃到一半的樣子。

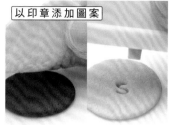

以印章添加圖案

在基本作法②之後蓋上喜歡的印章，添加圖案。

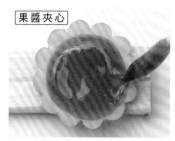

果醬夾心

製作2片餅乾，在其中1片的內側塗上草莓果醬。
★只要用雙面膠固定在免洗筷上，作業起來就會方便許多。用牙籤像在畫圓一樣塗滿整體。

以圓形模具取型，去除多餘的黏土後靜置乾燥。
★S符號的餅乾要用星星模具取型。

放上另1片吃到一半的餅乾，靜置乾燥。

以黏土刮刀做造型

在基本作法③之後用黏土刮刀戳洞，做成喜歡的模樣。

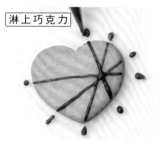

淋上巧克力

將巧克力（白巧克力）醬填入紙捲擠花袋（p.18），隨個人喜好畫線，然後靜置乾燥。

裹上砂糖

加上烤色之後，在側面裹上糖粉。
★照片中為配料達人（糖粉）。

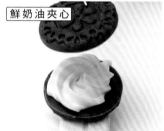

鮮奶油夾心

製作2片餅乾，在其中1片的內側擠上鮮奶油。放上另1片，靜置乾燥。
★照片中為濃郁發泡鮮奶油。

果凍

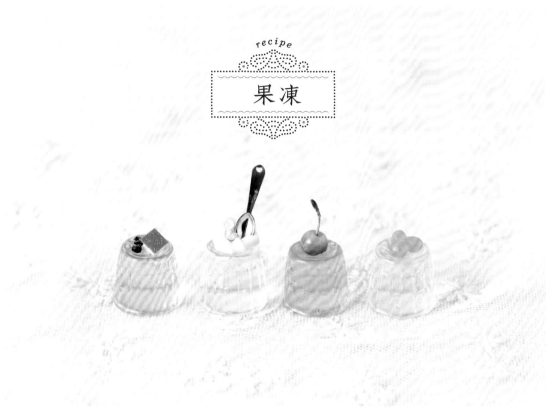

擠上鮮奶油，放上
蛋糕裝飾插牌，再
利用藍莓營造成熟
的氛圍。

擠上鮮奶油，再擺
上水鑽和湯匙吊飾
來增添華麗感。

把玻璃串珠當成砂
糖，以黏著劑貼在
果凍甜點上。

Jelly

把聚氨酯樹脂調色、注入模具中，凝固後就成了質地Q彈的果凍。
只要裹上砂糖，就成了一道讓人少女心爆發的果凍甜點。

〰〰
材料

超軟聚氨酯樹脂（GUMMY CAST ZERO）
環氧、聚氨酯樹脂用透明著色劑（NR Clear Color）
《洋紅（Magenta）、檸檬黃、藍、橘》
鮮奶油（p.17）
櫻桃（p.86）
麝香葡萄（p.90）
藍莓（p.90）
玻璃串珠（p.20）
黏著劑

〔 成品尺寸 〕

GUMMY CAST ZERO
（日新 Resin）

凝固後會變得像耳
垂般柔軟。可藉由
A液和B液的比例
調整硬度。

〰〰
作法 〈 果凍杯 〉

①

把紙杯放在電子秤
上，倒入**GUMMY
CAST ZERO**的A
液15g，再加入
9g的B液。
★作業時請注意通
風，並且配戴塑膠
手套。

⑤

靜置1天，使其凝
固。

②

以內附的滴管加
入少量**NR Clear
Color**，製作喜歡
的顏色。
★照片中為藍色。
加太多的話顏色會
變深，請特別留意。

⑥

用剪刀在杯子上剪
幾刀。

③

以內附的攪拌棒混
合均勻。

⑦

剝開剪開的部分，
從杯中取出成品。
★如果擔心沾黏，
可以在表面塗上**NR
Clear Coat**（日新
Resin），靜置乾
燥。

④

注入模具（檸檬汁
杯）中。

⑧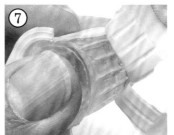

裝飾上喜歡的配
料。
★照片中是擠上鮮
奶油（使用**矽利康
密封膠**），然後再
裝飾上水鑽、湯匙
吊飾。

NR Clear Color
（日新 Resin）

色彩鮮豔的透明
顏料。可以混合顏
色，調出自己喜歡
的色彩。

**秤、
塑膠手套**

準備電子秤、一次
性的塑膠手套。

檸檬汁杯

使用後晾乾，當成
果凍模具。

小配件

湯匙吊飾、蛋糕裝
飾插牌和水鑽。

矽膠模具

使用在百圓商店
購買的軟糖專用
模具。

〈 果凍甜點 〉

變化款		

在步驟②混入洋紅
和檸檬黃調成粉紅
色，以黏著劑固定
上櫻桃。

準 備

依照果凍杯的步驟①～③，調出各種顏色。
　愛心、星星… 洋紅＋檸檬黃
　蘋果… 檸檬黃＋藍
　花朵… 橘
　蝴蝶結… 洋紅＋藍

在步驟②混入洋紅
和藍色調成紫色，
以黏著劑固定上藍
莓。接著擠上鮮奶
油，放上蛋糕裝飾
插牌。
★照片中的鮮奶油
是矽利康密封膠。

①

首先將調色完成的
GUMMY CAST 倒
入矽膠模具，靜置
1天使其凝固。

在步驟②混入檸檬
黃和藍色調成綠
色，以黏著劑固定
上麝香葡萄。

②

從模具中取出。

GUMMY CAST ZERO的作品即便使
用黏著劑，也無法將小配件完全固定
住。比起做成飾品，還是當成觀賞用
的擺飾來欣賞吧！

③

以黏著劑在各處貼
上玻璃串珠。
★無法完全黏著、
固定在上面。

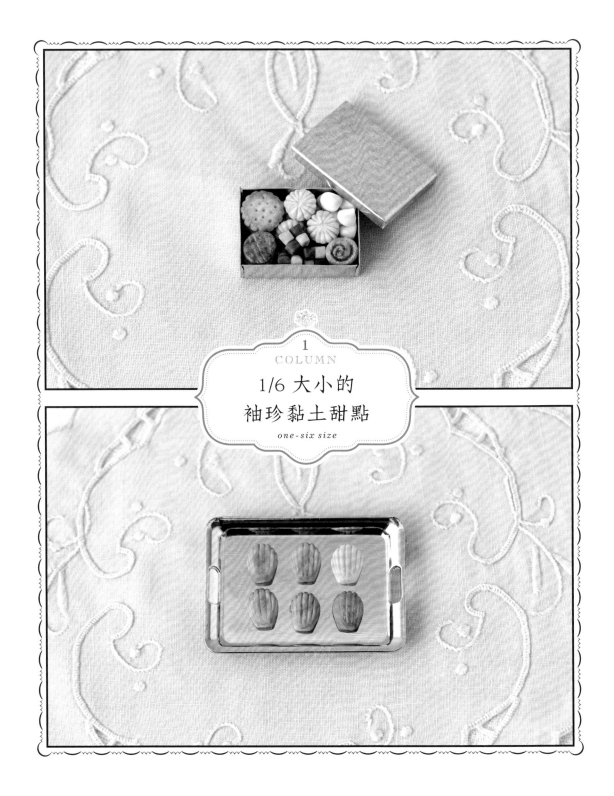

COLUMN 1

1/6 大小的
袖珍黏土甜點

one-six size

可以和玩偶一起作為擺飾的1/6袖珍黏土甜點。

因為體積很小，做很多個用盒子或盤子盛裝起來也很可愛。

以下將介紹綜合餅乾組合及各種口味的瑪德蓮蛋糕。

〈餅乾〉

材料
樹脂黏土（Grace）
壓克力顏料（麗可得 軟管型）
　　土黃（Yellow Oxide）
　　紅褐（Transparent Burnt Sienna）
亮光透明漆
草莓醬汁（p.69水果裝飾的步驟①）

準備
- 依照p.14的要領，如下方所記將黏土調成各種顏色（參考p.15）。
　　水滴形… 白 ／ **冰盒餅乾**… 土黃、褐色
　　線條圖案… 混入紅褐色顏料，調成淺紅褐色 ／ **其他**… 土黃
- 每個按照下面的敘述計量黏土。
　　花形… 調色卡 **(D)**（直徑7mm）／ **水滴形**… 調色卡 **(B)**（直徑5mm）
　　其他… 調色卡 **(C)**（直徑6mm）

作法

花形

① 將調成土黃色的黏土延展成直徑1cm，然後用牙刷輕拍、製造出質感。

② 以黏土刮刀在側面劃出等距紋路，做成花朵的形狀。
★先在上下左右劃出4條，再於其間各劃上3條。

③ 以牙籤戳洞，之後放在海綿上乾燥。

④ 用筆塗上土黃色顏料，再疊塗上紅褐色。
★從外側向中心塗抹，讓邊緣的顏色比較深。

擠花餅乾

① 將調成土黃色的黏土塑造成正中央隆起的圓頂狀。

② 以牙刷製造質感。

③ 以黏土刮刀劃出14條紋路後放在海綿上乾燥。
★將刮刀從外側往內側的方向移動。

④ 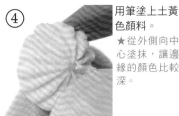 用筆塗上土黃色顏料。
★從外側向中心塗抹，讓邊緣的顏色比較深。

冰盒餅乾

① 先將調成土黃色、褐色的黏土分別延展成長約2cm的棒狀，彼此貼合。

② 稍微切掉末端之後，切成大約6mm的長度，接著再對切。

③ 將1組上下對調，彼此貼合。放在海綿上乾燥。

④ 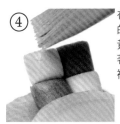 在土黃色黏土的角落塗上土黃色顏料，接著再疊塗上紅褐色。

①

將調成土黃色的黏土延展成長約3cm的棒狀。

② 捲成螺旋狀。

③ 以牙刷輕拍,製造質感。

④ 插入牙籤,擴大螺旋的溝槽。放在海綿上乾燥。
★待會要放入醬汁。

⑤ 以筆塗上土黃色顏料,再疊塗上紅褐色。
★從外側向中心塗抹,讓邊緣的顏色比較深。

⑥ 將草莓醬汁填入④擴大的溝槽中。
★只要用雙面膠固定在免洗筷上,作業起來就會方便許多。

先將調成淺紅褐色的黏土延展成直徑1cm左右,然後以黏土刮刀如照片所示,劃出縱橫各2條線。放在海綿上乾燥完畢後塗上較深的紅褐色顏料,待乾燥再塗上亮光漆。

水滴形

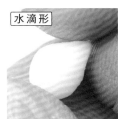

把白色黏土揉成球狀後,延展其中一端,做成水滴的形狀。放在海綿上乾燥。

〈瑪德蓮蛋糕〉

材料

樹脂黏土（Grace）
壓克力顏料
（麗可得 軟管型）
　紅褐色
（Transparent Burnt Sienna）

準備

• 依照p.14的要領,將黏土調成各種顏色(參考p.15)。
　《土黃、橘、粉紅(混合相同分量的土黃和粉紅,製造出大理石紋路)、奶油、咖啡、抹茶》
• 每個皆以調色卡 (E)計量(直徑8mm)。

成品尺寸

作法

①

以手指或黏土刮刀,將調成土黃色的黏土塑造成瑪德蓮蛋糕的形狀。

②

以黏土刮刀劃出8條紋路。

③

其他顏色同樣依照①～②製作,然後放在海綿上乾燥。

④

塗上紅褐色顏料。
★主要塗在正中央或邊緣,製造出顏色的深淺變化。

miniature LESSON *sweets*

with Topping

3

配料變化多端的 袖珍黏土甜點

本章將介紹能夠盡情享受裝飾樂趣的甜點。

像是草莓鮮奶油蛋糕、分量十足的鬆餅，

以及華麗的花圈塔等等。

擠上鮮奶油、淋上醬汁，或是擺上各式水果，

感覺就像在做真正的甜點一樣。

當然，也可以發揮創意，自由變化囉！

recipe

杯子蛋糕

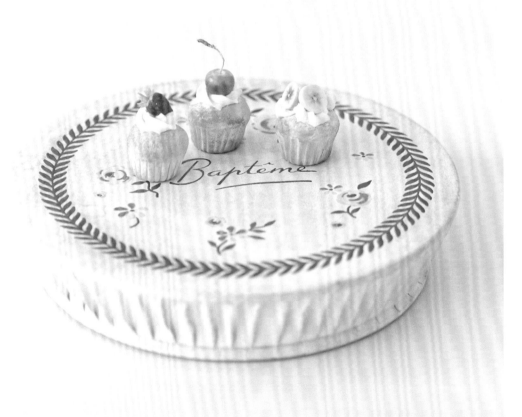

Cupcake

分別做出上下的蛋糕體，再組合成杯子的形狀。
可以擠上鮮奶油，或是裝飾上喜歡的水果，
讓成品更加可愛迷人。

with Topping

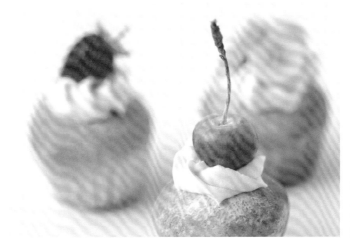

在鮮奶油上面放
上櫻桃。莖的部
份是以鐵絲和面
紙製作的。

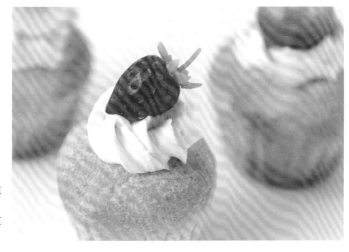

擠上鮮奶油，再
以草莓做裝飾。
帶蒂頭的整顆草
莓充滿存在感。

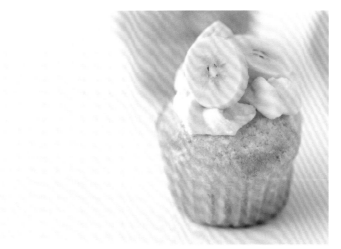

烤色不均才更顯
逼真！擠上3坨
鮮奶油後放上3
片香蕉。

材料　輕量黏土（HALF-CILLA）
　　　壓克力顏料（麗可得 軟管型）
　　　　土黃（Yellow Oxide）
　　　　紅褐（Transparent Burnt Sienna）
　　　鮮奶油（p.17）
　　　草莓（p.85）
　　　櫻桃（p.86）
　　　香蕉（p.87）

成品尺寸

準備　依照p.14的要領，將黏土調成土黃色（參考p.15）。

作法

①
先以調色卡（H）計量黏土後搓圓（直徑1.5cm），延展其中一端做成水滴形狀。

②
用手指捏出底面和邊緣，使其產生角度。

③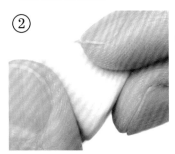
以手指壓平①捏好的尖端，然後將邊緣捏出角度。

④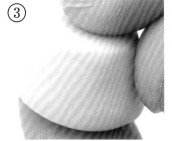
將形狀修整成頂部比底部來得寬大，接著用尺整平頂部。

⑤
以牙刷輕拍，打造出整體的質感。

⑥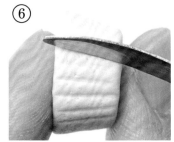
以黏土刮刀（**不鏽鋼刮刀**）在側面劃上1圈紋路。

⑦
先以調色卡（G）來計量黏土（直徑1.3cm），接著再配合⑥頂部的面積延展開來，並且讓正中央隆起。

⑧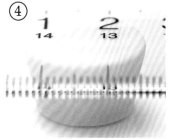
用牙刷輕拍，製造質感。

⑨

將⑧的黏土放在⑥
上。

⑩

以黏土刮刀 **(不鏽鋼
刮刀)** 撫平界線。

★撫平後如果側面的
線條消失，就再次加
上紋路。

⑪

放在海綿上乾燥。

⑫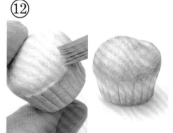

用筆整體塗上土黃色
顏料。

★頂部從凸起處塗向
凹陷處。側面則是由
上而下、由下而上地
塗抹，讓正中央的顏
色較淺。

⑬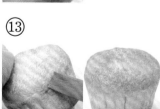

疊塗上紅褐色顏料。

★試著讓塗過土黃色
的部分顏色再更深一
點。

⑭

擠上鮮奶油。

★照片中為**濃郁發泡
鮮奶油**。

⑮

最後裝飾上草莓（櫻
桃），靜置乾燥。

香蕉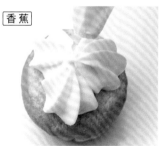

擠上3小坨鮮奶油後
擺上3片香蕉，靜置
乾燥。

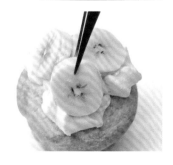

鮮奶油蛋糕

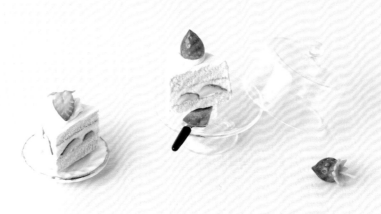

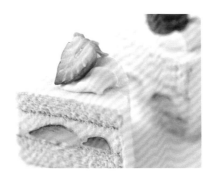

Shortcake

以鮮奶油和草莓做裝飾的經典鮮奶油蛋糕。
做完整個蛋糕後再以美工刀切開，就會顯現出美麗的剖面。

with Topping

櫻桃蛋糕

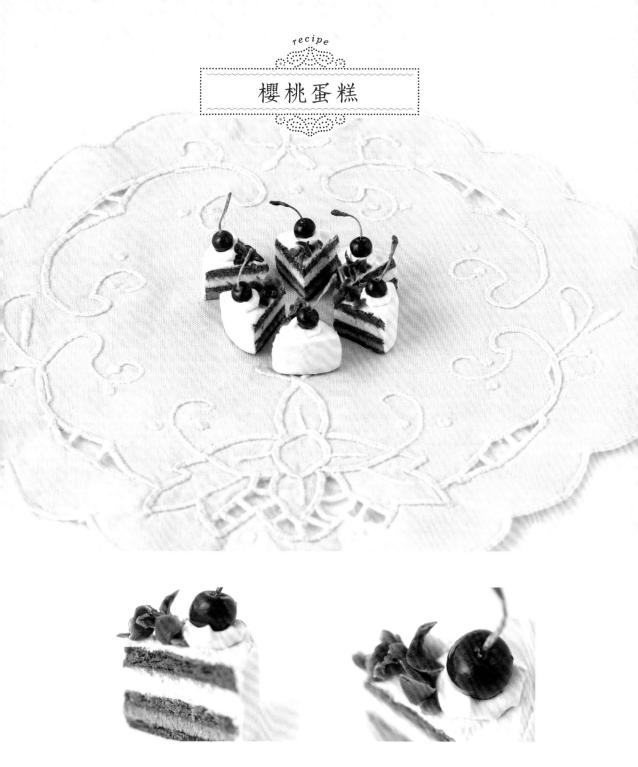

Cherry cake

縮小版的德國甜點「黑森林蛋糕」。在巧克力蛋糕體中夾
入雙色鮮奶油,再以櫻桃和巧克力做裝飾。

with Topping

鮮奶油蛋糕

成品尺寸

材料　輕量黏土（HALF-CILLA）
　　　壓克力顏料（麗可得 軟管型）
　　　　紅褐（Transparent Burnt Sienna）
　　　　深褐（Transparent Burnt Umber）
　　　草莓（p.85）
　　　鮮奶油（p.17）
　　　木工用白膠

準備　• 依照p.14的要領，將黏土調成土黃色（參考p.15）。
　　　• 按照下面的敘述計量黏土。
　　　　　蛋糕體上層（土黃）… 調色卡 **(I)**（直徑2cm）+ **(H)**（直徑1.5cm）
　　　　　蛋糕體下層（土黃）… 調色卡 **(I)**（直徑2cm）+ **(G)**（直徑1.3cm）
　　　　　鮮奶油層（無調色）… 調色卡 **(I)**（直徑2cm）+ **(H)**（直徑1.5cm）

作法

① 將黏土球（2個土黃色，1個無調色）分別以壓平器延展成直徑4.5cm。

④ 以直徑3.5cm的圓形模具取型。

② 混合紅褐色和深褐色顏料，塗抹於土黃色黏土的表面。
★大致上色即可，不需要完全塗滿。

⑤ 去除多餘的黏土。

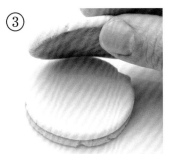

③ 將蛋糕體下層黏土的塗色面朝上擺放，疊上鮮奶油層黏土，再讓蛋糕體上層黏土的塗色面朝下，疊放上去。

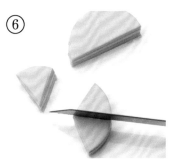

⑥ 以美工刀切成6等分。
★先對切，再各切成3等分。

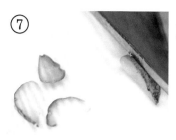

⑦ 以美工刀將草莓對切，再切成薄片。

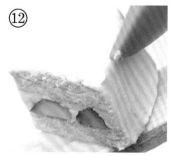

⑫ 在上面和側面放上鮮奶油，以黏土刮刀延展、塗抹於整體。

★只要用雙面膠固定在免洗筷上，作業起來就會方便許多。
★照片中為**濃郁發泡鮮奶油**。

⑧ 將⑦的草莓輕輕壓入剖面的白色黏土中，決定好擺放位置。

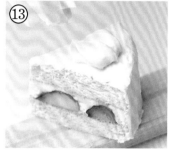

⑬ 在蛋糕的頂部擠上鮮奶油。

⑨ 先把草莓取出，以鑷子去除⑧擺放位置裡的黏土。

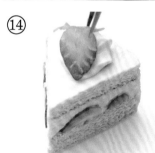

⑭ 放上對切的帶蒂頭草莓或整顆草莓，靜置乾燥。

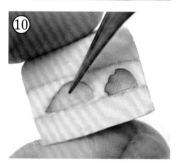

⑩ 在草莓上塗抹少量白膠，埋進洞中。

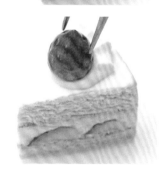

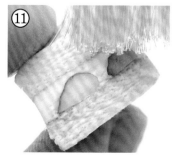

⑪ 以牙刷輕拍土黃色黏土的剖面，製造質感。放在海綿上乾燥。

壓模
直徑3.5cm的圓形模具。亦可用來製作櫻桃蛋糕。

櫻桃蛋糕

材料 輕量黏土（HALF-CILLA） 巧克力片（右記）
鮮奶油（p.17） 木工用白膠
美國櫻桃（p.86） 亮光透明漆

準備 • 依照p.14的要領，將黏土調成各種顏色（參考p.15）。
《咖啡、褐色》
★由於HALF-CILLA和彩色黏土的契合度不佳，因此是混入紅褐色（Transparent Burnt Sienna）和深褐色（Transparent Burnt Umber）的顏料來調成褐色。
• 按照下面的敘述計量黏土。
蛋糕體（褐色）… 調色卡 **(H)**（直徑1.5cm）× 2個，調色卡 **(I)**（直徑2cm）× 1個
咖啡鮮奶油（咖啡）… 調色卡 **(H)**（直徑1.5cm）+ **(G)**（直徑1.3cm）
鮮奶油（無調色）… 調色卡 **(I)**（直徑2cm）

作法

①

首先將黏土球（3個褐色，1個咖啡色，1個無調色）分別以壓平器延展成直徑4.5cm。
★如果黏土容易沾黏，就夾在烘焙紙中作業。

④

去除多餘的黏土。

②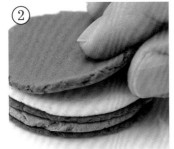

依照褐色、咖啡色、褐色、無調色、褐色的順序堆疊起來。
★以**(I)**計量的褐色在最上面。

⑤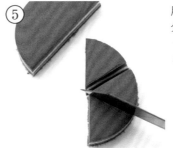

用美工刀切成6等分。
★先對切，再各切成3等分。

③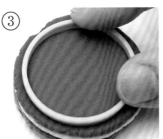

以直徑3.5cm的圓形模具（p.63）取型。

⑥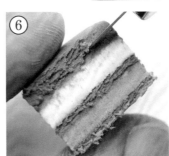

以筆刀在褐色黏土的剖面隨意劃刀，製造出質感。放在海綿上乾燥。
★咖啡色和無調色的黏土是鮮奶油，所以不需要製造質感。

⑦
在上面和側面放上鮮奶油，以黏土刮刀延展、塗抹於整體。

★只要用雙面膠固定在免洗筷上，作業起來就會方便許多。

★照片中為**濃郁發泡鮮奶油**。

⑩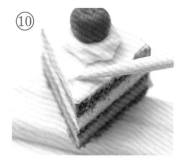
把白膠塗在牙籤上，塗抹於蛋糕的尖端。

⑧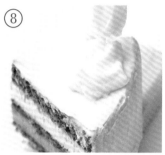
在頂部擠上鮮奶油。

⑪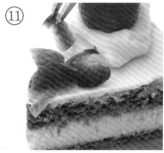
貼上巧克力片。

★互相重疊的部分也要在巧克力上塗白膠黏貼。

⑨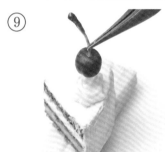
裝飾上美國櫻桃，靜置晾乾鮮奶油。

⑫
在美國櫻桃上塗抹亮光漆。

〈巧克力片〉

材料

樹脂黏土（Grace）

準備

• 依照p.14的要領，將黏土調成褐色（參考p.15）。
• 以調色卡 **(F)** 計量黏土（直徑1cm）。

①
將黏土球延展成長4～5cm的棒狀，放在海綿上乾燥。

②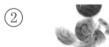
以美工刀切成薄片。

★尺寸和形狀可以參差不齊。

鬆餅

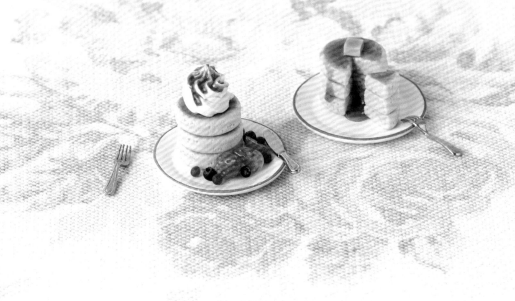

Pancake

以3片鬆餅堆疊出高度，盛裝在袖珍黏土專用的盤子上。
大家可以盡情發揮創造力，利用不同配料變化出各式各樣的口味。

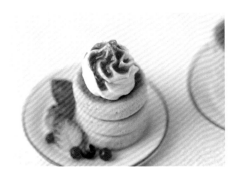
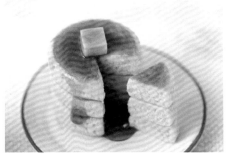

with Topping

荷蘭鬆餅

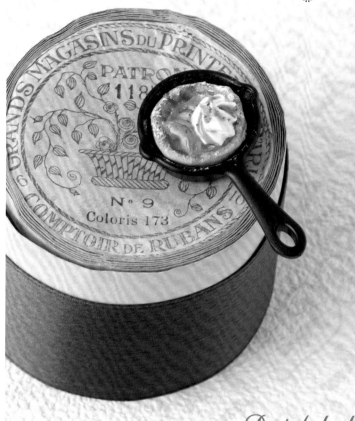

Dutch baby

這道源自德國的鬆餅，擁有泡芙般的美味口感。
使用百圓商店的迷你鑄鐵鍋，以袖珍尺寸重現迷人的好味道。

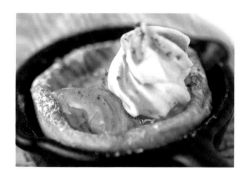

with Topping

輕量樹脂黏土（Grace Light）

壓克力顏料（麗可得 軟管型）

　　土黃（Yellow Oxide）

　　紅褐（Transparent Burnt Sienna）

　　深褐（Transparent Burnt Umber）

　　紅（Cadmium-Free Red Medium）

木工用白膠

奶油（右記）

楓糖漿（p.20）

亮光透明漆

鮮奶油（p.17）

草莓（p.85）

藍莓（p.90）

紅醋栗（p.90）

蘋果（p.89）

糖粉（p.20）

焦糖醬（p.37）

成品尺寸

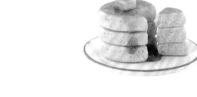

準備

• 依照p.14的要領，將黏土調成土黃色（參考p.15）。

• 每片皆以調色卡 **(G)** 計量（直徑1.3cm）。

作法 〈鬆餅〉

①
將黏土球以壓平器延展成直徑約2cm。

②
以竹籤在側面壓出1圈紋路。

③
在側面四處以竹籤戳洞。

④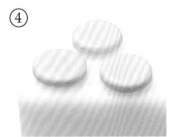
以相同方式一共做出3片，然後放在海綿上靜置約1小時，直到半乾。

⑤
用筆整體塗上土黃色顏料，再疊塗上紅褐色顏料。
★記得從外側往內側塗抹。

⑥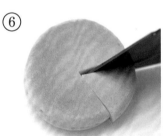
用美工刀將每一片切下1小塊，然後以牙刷輕壓剖面，再以竹籤到處戳洞，藉此製造質感。

⑦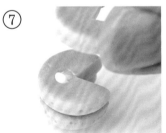
在表面塗上白膠，將3片重疊黏合。

⑧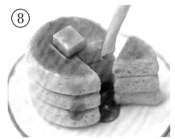
以白膠黏上一小塊奶油，放在盤子上，最後淋上楓糖漿。

〈奶油〉

將樹脂黏土 **(Grace)** 調成土黃色（p.15），以調色卡 **(F)**計量（直徑1cm）。擀平後靜置乾燥，用美工刀切成四方形。

〈水果裝飾〉

①

混合透明漆和紅色顏料，製作草莓醬汁。

②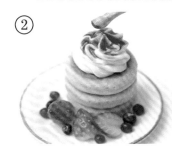

不要切開，直接將3片鬆餅黏合，然後擠上鮮奶油。在盤中以白膠黏上草莓、藍莓、紅醋栗作為裝飾，接著淋上①，靜置乾燥。

★照片中的鮮奶油為**濃郁發泡鮮奶油**。

〈荷蘭鬆餅〉

①

將黏土放進鑄鐵鍋中按壓延展，並以手指捏住邊緣做出皺褶。之後取出黏土，放在海綿上靜置乾燥。

②

以邊緣和外側為中心，用筆塗上土黃色顏料，再依紅褐色、深褐色的順序疊塗上去，加深顏色。

★正中央因為要放配料，所以顏色可以比較淺。

⑤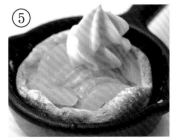

擠上鮮奶油，乾燥後利用牙籤將焦糖醬淋在鮮奶油和蘋果上。

★照片中的鮮奶油為**濃郁發泡鮮奶油**。

③

在邊緣刷上糖粉。

★照片中的糖粉是以嬰兒爽身粉和白色顏料混合而成。

⑥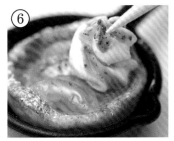

將調成褐色（p.15）的黏土隨手取一小塊揉圓、靜置乾燥，接著用美工刀削碎撒在成品上。靜置直到醬汁乾燥。

★用來表現肉桂粉。

④

將③放入鑄鐵鍋，在蘋果上塗白膠後鋪上去。

★在中央排放6片，然後在兩側各放1片。

鑄鐵鍋
鑄鐵鍋造型的量匙。
在百圓商店購入。

蛋糕捲

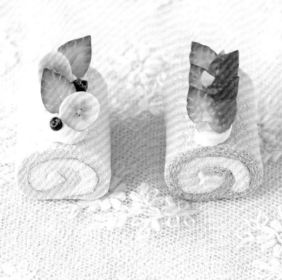

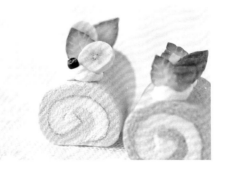

Roll cake

像做真正的蛋糕一樣，用調色黏土將白色黏土捲起來。
可隨個人喜好選擇原味蛋糕體或草莓蛋糕體。

with Topping

花圈塔

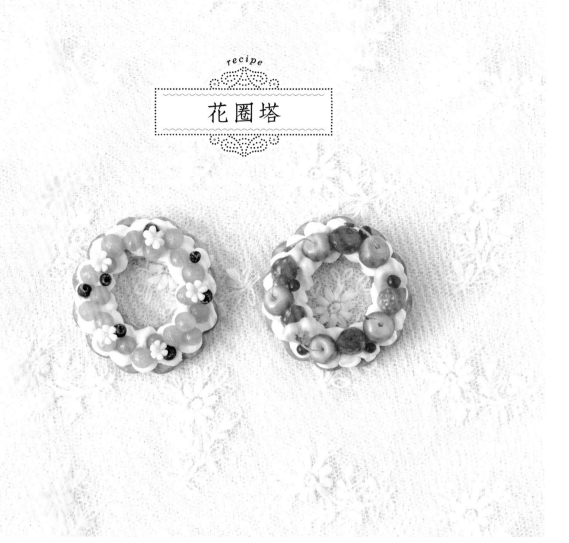

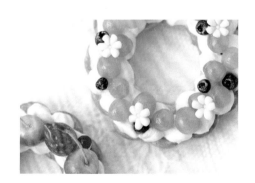
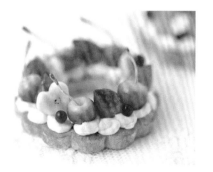

Tart

光看就令人怦然心動的花圈造型甜點。用粗吸管在中央戳
洞並放上大量水果，裝飾得繽紛華麗。

with Topping

蛋糕捲

材料
輕量黏土（**HALF-CILLA**）
壓克力顏料（麗可得 軟管型）
　紅褐（**Transparent Burnt Sienna**）
　深褐（**Transparent Burnt Umber**）
油
鮮奶油（p.17）
藍莓（p.90）
香蕉（p.87）
草莓（p.85）
開心果（p.91）

準備
• 依照p.14的要領，將黏土調成各種顏色（參考p.15）。
　《土黃、暗粉》
• 按照下面的敘述計量黏土。
　蛋糕體（土黃或暗粉）… 調色卡（Ⅰ）（直徑2cm）× 2個
　鮮奶油（無調色）… 調色卡（Ⅰ）（直徑2cm）× 2個

作法

①
將4個用來做蛋糕體、鮮奶油的黏土分別搓成球狀，用壓平器延展成長約5cm的棒狀。

④
混合紅褐色和深褐色顏料，塗抹於蛋糕體黏土的其中一面。

②
分別以壓平器延展成約6cm × 5cm。

⑤
塗完的樣子。

③
以刀子切掉四邊做成約3.2cm×4.5cm的長方形。鮮奶油的黏土要切得稍微小一點。

⑥
將塗上顏料的那一面朝上擺放，疊上作為鮮奶油的黏土。

⑦ 捲起來。

⑪ 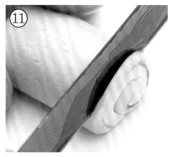 前後拉動美工刀，稍微切掉兩端。

⑧ 以手指撫平接縫，修整形狀。

⑫ 以牙刷在表面和剖面製造質感。放在海綿上乾燥。

★剖面要用牙刷輕壓蛋糕體的部分。

⑨ 捲好的樣子。

⑬ 將鮮奶油填入紙捲擠花袋（p.18），擠在蛋糕捲上面。

★照片中為**濃郁發泡鮮奶油**。填入紙捲擠花袋（前端的開口要剪得大一點）來擠，會有使用圓形擠花嘴的效果。

⑩ 在美工刀上抹油。

★前後拉動切割時，為防止黏土沾黏，要在美工刀上抹油才比較好切。

⑭ 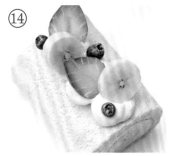 在鮮奶油上面擺放藍莓、香蕉、草莓做裝飾，靜置乾燥。

草莓蛋糕體的作法

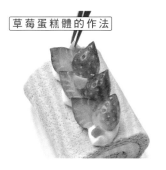 依照步驟①～⑬製作，最後在鮮奶油上擺放草莓、開心果做裝飾，靜置乾燥。

★配件彼此疊合的部分要用黏著劑黏合。

花圈塔

材料

輕量樹脂黏土（Grace Light）
壓克力顏料（麗可得 軟管型）
　土黃（Yellow Oxide）
　紅褐（Transparent Burnt Sienna）
鮮奶油（p.17）
草莓（p.85）
櫻桃（p.86）
愛心香蕉（p.87）
紅醋栗（p.90）
麝香葡萄（p.90）
藍莓（p.90）
花朵（p.91）

準備

- 依照p.14的要領，將黏土調成土黃色（參考p.15）。
- 每個花圈塔都要以調色卡（I）（直徑2cm）計量出2個黏土球，然後揉成一體。

作法

①
首先以壓平器將黏土球延展成直徑約4.5cm。

④
以珍珠奶茶的粗吸管在中央挖洞。

②
用直徑約3.5cm的花朵壓模取型。

⑤
用吸管慢慢地將洞擴大，直到洞的寬度變成約1cm為止。

③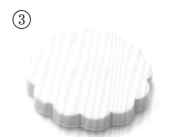
去除多餘的黏土。

⑥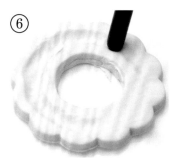
以筆柄按壓1圈，製造出凹洞。

⑦

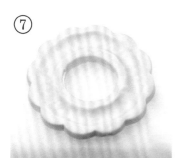

放在海綿上乾燥。

⑧

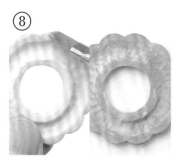

用筆塗上土黃色顏料。從邊緣往內側塗抹，讓邊緣的顏色較深。

⑨

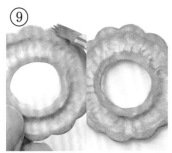

疊塗上紅褐色顏料，加深邊緣的顏色。

★顏色深淺不一會更加逼真。也可以中途混入土黃色顏料。

⑩

將鮮奶油填入紙捲擠花袋（p.18），擠上2圈。

★只要用雙面膠固定在免洗筷上，作業起來就會方便許多。

★照片中為**濃郁發泡鮮奶油**。紙捲擠花袋的前端要剪得大一點。

⑪

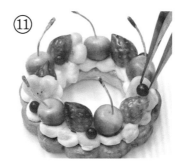

在鮮奶油上面擺放草莓、櫻桃、愛心香蕉、紅醋栗做裝飾，靜置乾燥。

★配件彼此疊合的部分要用黏著劑黏合。

不同的配料

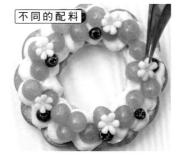

在鮮奶油上擺放麝香葡萄、藍莓、花朵，靜置乾燥。

★配件彼此疊合的部分要用黏著劑黏合。

壓模
直徑約3.5cm的花朵模具。製作片狀巧克力（p.31）時也會用到。可在百圓商店購得。

珍珠奶茶吸管
直徑約1.2cm。可在百圓商店購得。

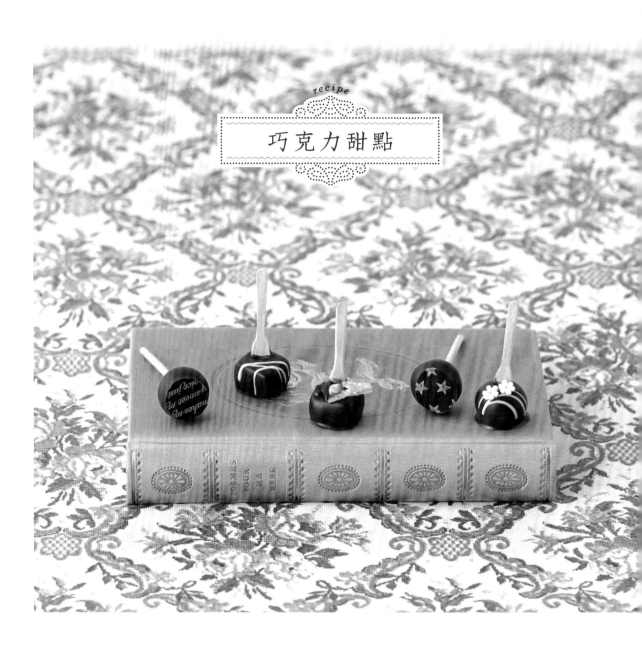

巧克力甜點

Chocolate

接下來將介紹以巧克力醬淋面、
放進湯匙裡、插上棒子等，
形形色色的巧克力甜點。

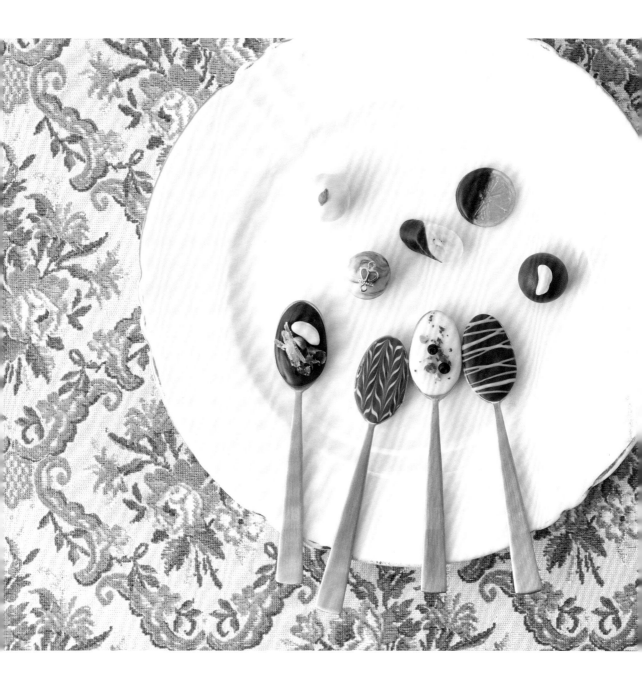

材料　樹脂黏土（Grace）
　　　巧克力醬（p.19）
　　　白巧克力醬（p.19）
　　　腰果（p.91）
　　　開心果（p.91）
　　　藍莓（p.90）
　　　蔓越莓乾（p.90）
　　　柳橙皮（p.89）
　　　花朵（p.91）
　　　黏著劑

墜飾、湯匙
飾品的配件和調味
料用的小湯匙。

轉印貼紙
從上面摩擦貼紙，圖
案就會印上去。這裡
使用的商品是**「7個願
望」**（PADICO）。

〔 成品尺寸 〕

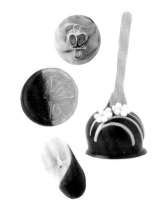

準備　• 依照p.14的要領，將黏土調成各種顏色（參考p.15）。
　　　　《白巧克力（混入白色顏料）、褐色》
　　　• 每個皆以調色卡 **(H)** 計量（直徑1.5cm）。
　　　　★大理石一口巧克力的作法，是如步驟①混合後，計量出1個份搓圓。

作法　〈 一口巧克力（大理石）〉　　　　〈 巧克力棒 〉

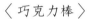

①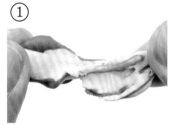

以調色卡 **(F)**（直徑
1cm）計量褐色黏
土，以略少於 **(H)**
（直徑1.4cm）的分
量計量白巧克力色
黏土，將兩者混合
成大理石紋路。

②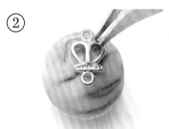

搓圓後放在海綿上
乾燥。以黏著劑貼
上金色墜飾。
★褐色黏土是以腰
果做裝飾，白巧克
力色黏土則是用開
心果。

〈 水果巧克力 〉

材料　柳橙（p.88）
　　　香蕉（p.87）
　　　巧克力醬（p.19）

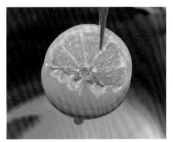

以鑷子夾起水果，
讓一部分沾上巧克
力醬。放在裁切過
的透明文件夾上，
靜置乾燥。

①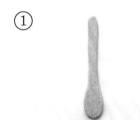

用磨砂棒削磨木
棒，做成湯匙的形
狀。
★利用冰淇淋的湯
匙或木頭攪拌棒
（p.82）。

②

將調成褐色的黏土
搓圓，或是捏塑成
約1.5cm見方的四
方形。
★四方形每個面都
要用尺整平。

③

在①或牙籤上塗黏
著劑，插進②中，
放在海綿上乾燥。
★四方形要插在稍
微偏離正中央的位
置，這樣比較方便
放上配料。

① 在湯匙上塗抹黏著劑。

④ 拿著棒子，整體裹上巧克力醬。

② 在湯匙中盛入巧克力醬。

★請配合湯匙的大小調整巧克力醬的用量。由於乾燥後量會減少，可以多裝一些。

⑤ 放在裁切過的透明文件夾上，靜置乾燥。

★切記要在徹底乾燥之後才能移動。

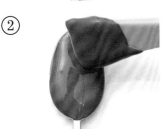

③ 將白巧克力醬填入紙捲擠花袋（p.18）中，擠出6條橫線。

★因為會擠出範圍之外，請在底下鋪上裁切過的透明文件夾。

巧克力棒的配料

裁下轉印貼紙要使用的部分，貼在巧克力的反面以內附的刮刀摩擦，然後撕掉表面的膜。

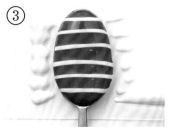

④ 以竹籤在比正中央稍微偏左的位置，由上而下地劃1條線。接著在旁邊由下而上地劃線。

★每劃1條線，都要用面紙將竹籤擦拭乾淨。

 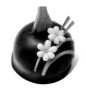

用黏著劑貼上蔓越莓乾、開心果、柳橙皮。

接著在紙捲擠花袋（p.18）中填入白巧克力醬，擠在巧克力上。

在擠好白巧克力醬的地方以黏著劑貼上花朵。

⑤ 兩旁也要和④一樣劃線，一共劃出6條。靜置乾燥。

★如果由上往下比較好劃，也可以把湯匙倒過來作業。

湯匙巧克力的配料

在巧克力醬上擺放腰果、開心果、蔓越莓乾、柳橙皮，靜置乾燥。

在白巧克力醬上擺放藍莓、開心果、蔓越莓乾、乾燥的胭脂色黏土屑（p.27），靜置乾燥。

盛入巧克力醬靜置乾燥後，在紙捲擠花袋（p.18）中填入白巧克力醬，描繪出線條。

成品尺寸

冰棒

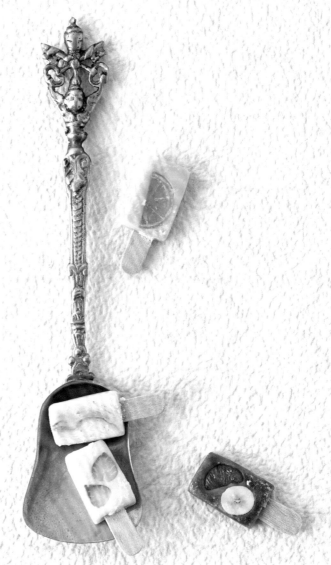

Ice candy

只要在冰棒中埋入水果，可愛程度立刻大增。
在邊緣和棒子周圍加上霜，以展現冰棒的清涼感。

with Topping

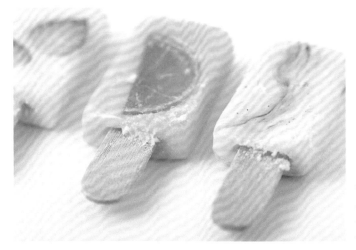

在與棒子的邊界處，不規則地撒上糖粉素材來當成霜。

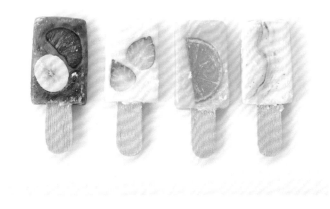

從左開始依序為巧克力冰棒（橘子和香蕉）、牛奶冰棒（草莓）、柳橙冰棒（柳橙）、草莓大理石冰棒。

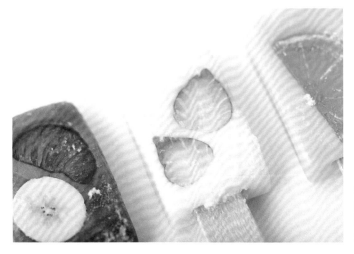

稍微削掉冰棒，埋入水果。請選擇剖面比較漂亮的水果。

材料 樹脂黏土（Grace）
壓克力顏料（麗可得 軟管型）
　紅（Cadmium-Free Red Deep）
木工用白膠
亮光透明漆
糖粉（p.20）
草莓（p.85）
柳橙（p.88）
橘子（p.89）
香蕉（p.87）

木頭攪拌棒
木製的咖啡攪拌棒。可以在百圓商店購得。

準備 • 依照p.14的要領，將黏土調成各種顏色（參考p.15）。
《白、黃+橘（等量混合）、咖啡》
• 每支冰棒皆準備以調色卡 **(G)**（直徑1.3cm）和 **(E)**（直徑8mm）計量的黏土各1個，揉成一體。

基本作法

① 草莓大理石

在黏土中混入紅色顏料，做成大理石紋路。
★不要讓顏料完全混合均勻。

②

用手指塑型成長約2cm的長方形。

③

以尺抵住側面，將形狀調整得有稜有角。

④

在插上棒子的部分用黏土刮刀 **(不鏽鋼刮刀)** 挖洞，放在海綿上乾燥。

⑤

以美工刀將木頭攪拌棒裁成2cm左右的長度。

⑥

以磨砂棒削磨，調整寬度和長度。

〈 加 入 水 果 〉

柳橙冰棒是將等量的黃色和橘色黏土混合，牛奶冰棒是使用白色黏土，巧克力冰棒則是使用調成咖啡色的黏土。

⑦ 在一端塗上白膠。

① 依照基本作法中的②～③做好之後，決定水果的擺放位置，用鑷子把水果壓進去。

★照片為柳橙冰棒。牛奶冰棒是放入草莓，巧克力冰棒則是橘子+香蕉。

⑧ 將⑦的棒子插入④的洞中。

② 暫時將水果取出，以黏土刮刀（**不鏽鋼刮刀**）削掉①擺放位置裡的黏土。

⑨ 整體薄薄地塗上透明漆。

③ 在水果上塗白膠，埋進洞中。之後的作法和基本作法的④～⑩相同。

⑩ 在與棒子的邊界處和冰棒邊緣沾上糖粉，以表現冰霜。

★照片中是使用**配料達人**（糖粉）。

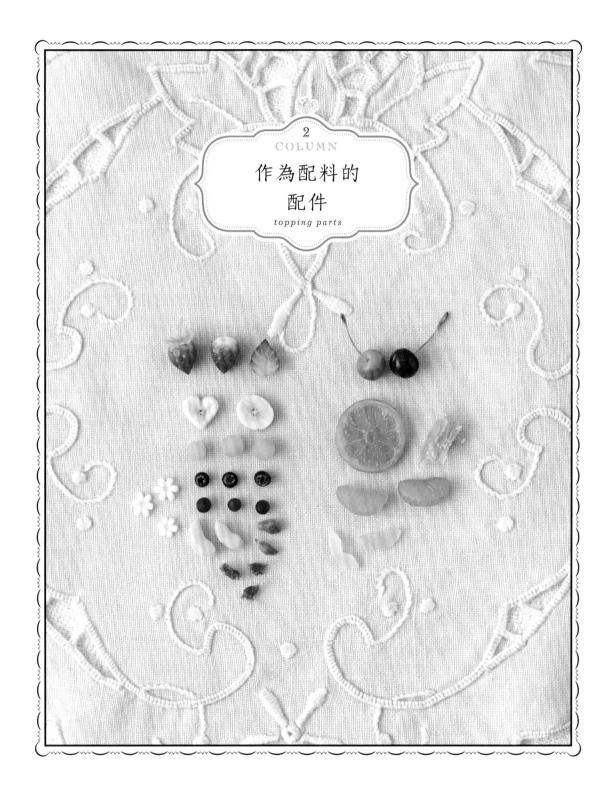

以下將介紹水果、堅果等用來妝點袖珍黏土甜點的配件作法。
柳橙和麝香葡萄等，是使用透明黏土來表現水嫩感。

〈草莓〉

材料
樹脂黏土（Grace）
壓克力塗料（Decoration Color）
　　紅（草莓糖漿）
壓克力顏料（麗可得 軟管型）
　　白（Titanium White）
木工用白膠

準備
- 每個皆以調色卡 **(E)** 計量（直徑8mm）。
- 蒂頭要依照p.14的要領將黏土調成黃綠色（參考p.15），然後以調色卡 **(B)** 計量（直徑5mm）。

作法

①

將無調色黏土搓成圓球狀，稍微拉長其中一端，做成水滴狀。

① 帶蒂頭

首先，以壓平器將黏土延展成直徑約1.2cm，用筆刀劃出蒂頭的形狀。去除多餘的黏土。

★只要把黏土放在尺上，就能邊旋轉邊作業，非常方便。

②

插上牙籤後，以別支牙籤戳洞，描繪出種子。

②

用白膠將①黏在草莓上，然後以黏土刮刀 **(不鏽鋼刮刀)** 或手指折出弧度，以展現動感。

③

再將牙籤插在海綿上，靜置乾燥。

★以美工刀劃開海綿，讓牙籤立在上面。

③

將牙籤插入蒂頭正中央。

★位置和草莓的作法②中插上牙籤的位置一樣。

④

用筆整體塗上紅色壓克力塗料。重複塗抹，慢慢地加深顏色。

★壓克力塗料要混入專用溶劑，稀釋後使用（p.16）。

④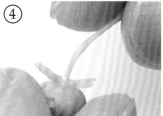

將直徑2mm的黏土球延展成比2cm稍長的棒狀，靜置乾燥。之後在前端塗抹白膠，插進洞裡。

剖半

以美工刀將草莓對切。由外而內，在剖面塗上紅色壓克力塗料，將顏色暈開。用極細筆沾取白色顏料，在兩邊各畫上4條線。

⑤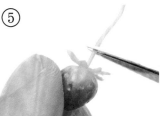

用剪刀調整長度。

〈 櫻桃、美國櫻桃 〉

材料

樹脂黏土（Grace）
壓克力塗料（Decoration Color）
　　黃（檸檬糖漿）
　　紅（草莓糖漿）
壓克力顏料（麗可得 軟管型）
　　紅（Cadmium-Free Red Deep）
　　紫（Quinacridone Blue Violet）
　　深褐（Transparent Burnt Umber）
　　綠（Permanent Sap Green）
木工用白膠

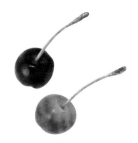

鐵絲
使用永生花用的
#30。

準備

• 依照p.14的要領，在黏土中混入黃色壓克力塗料，調成淺黃色。
• 每顆皆以調色卡 **(D)**計量（直徑7mm）。

作法

① 櫻桃 在黏土球上插牙籤，稍微將前端捏尖之後壓平。

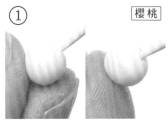

② 將牙籤插在海綿上乾燥。
★以美工刀劃開海綿，讓牙籤立在上面。

③ 用筆整體塗上紅色壓克力塗料。重複塗抹，慢慢地加深顏色。
★壓克力塗料要混入專用溶劑，稀釋後使用（p.16）。

④ 在鐵絲的前端塗白膠，纏上剪成細條狀的面紙。
★去除多餘的面紙。

⑤ 用筆整體塗上綠色顏料，再於前端疊塗深褐色。

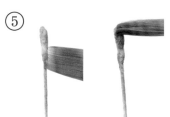

⑥ 將⑤剪成約1.5cm的長度，在末端塗白膠，插進③的洞中。

美國櫻桃 作法和櫻桃相同。在步驟③混合紅色和紫色顏料，用筆塗抹於整體。

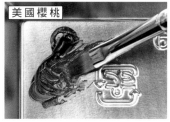

〈香蕉、愛心香蕉〉

材料
輕量樹脂黏土（Grace Light）
壓克力顏料（麗可得 軟管型）
　　土黃（Yellow Oxide）
　　深褐（Transparent Burnt Umber）

準備
• 依照p.14的要領，將黏土調成土黃色（參考p.15）。
• 以調色卡（G）計量（直徑1.3cm）。

作法

①
將黏土球延展成長4cm的棒狀。

②
以黏土刮刀整體劃上紋路。
★一邊轉動，一邊不規則地劃上細線條。

③
一邊轉動，一邊用美工刀縱向劃上5條線。放在海綿上乾燥。

④
以美工刀切成喜歡的厚度。
★用於巧克力甜點（p.76）的香蕉要切成比較大的斜片。

⑤
以極細筆沾土黃色顏料，從剖面的中心向外畫出放射狀的細線。
★只要用雙面膠固定在免洗筷上，作業起來就會方便許多。

⑥
以極細筆沾深褐色顏料，在中心畫上種子。

① [愛心香蕉]
首先準備2個以調色卡（C）計量（直徑6mm）的黏土，分別塑型成水滴狀。

②
貼合兩者的尖端，做成愛心形狀。

③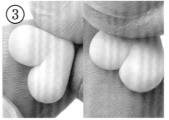
以手指撫平界線，然後將邊緣捏出角度，放在海綿上乾燥。之後和香蕉的作法⑤～⑥相同。

〈柳橙〉

透明黏土（Sukerukun）
壓克力塗料（Decoration Color）
　橘（柳橙糖漿）
壓克力顏料（麗可得 軟管型）
　白（Titanium White）
　橘（Vivid Red Orange）

準 備
- 依照p.14的要領，在黏土中混入橘色壓克力塗料，調成淺橘色。
 ★透明黏土乾燥後顏色會變深，所以調色時要調淡一點。
- 每個皆以調色卡（F）計量（直徑1cm）。

作 法

①
以壓平器將黏土球延展成直徑2cm。
★如果黏土容易沾黏，就夾在烘焙紙中作業。

②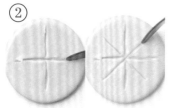
以黏土刮刀（**不鏽鋼刮刀**）劃上十字以後，再斜向劃上十字。

③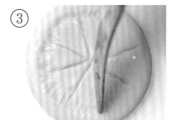
在邊緣劃上一圈細紋路。

④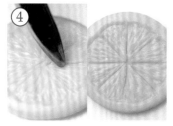
內側也同樣劃上紋路，表現出柳橙果肉的感覺。

⑤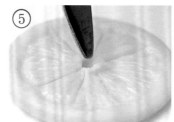
以黏土刮刀（**不鏽鋼刮刀**）在中心製造凹洞。

⑥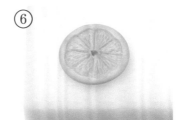
放在海綿上乾燥。

⑦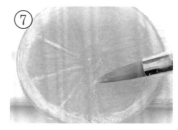
在邊緣塗上一圈白色顏料，然後沿著②所劃的線條輕輕描繪。
★只要用雙面膠固定在免洗筷上，作業起來就會方便許多。

⑧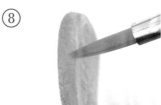
在側面塗上橘色顏料。

〈橘子〉

材料　透明黏土（Sukerukun）
　　　壓克力塗料（Decoration Color）
　　　　橘（柳橙糖漿）

準備　• 依照p.14的要領，在黏土中混入橘色壓克力塗料，調成淺橘色。
　　　　★透明黏土乾燥後顏色會變深，所以調色時要調淡一點。
　　　• 每個皆以調色卡(E)計量（直徑8mm）。

作法

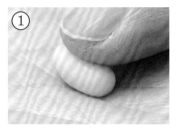

① 將黏土球延展成長約1.5cm的棒狀。

② 用手指將邊緣捏出角度，然後稍微彎曲兩端，塑造成橘子片的形狀。

③ 以黏土刮刀(不鏽鋼刮刀)劃上細紋路，放在海綿上乾燥。

〈蘋果〉

材料　透明黏土（Sukerukun）

準備　• 依照p.14的要領，將黏土調成土黃色（參考p.15）。
　　　　★透明黏土乾燥後顏色會變深，所以調色時要調淡一點。
　　　• 每個皆以調色卡(E)計量（直徑8mm）。

〈橘子皮〉

材料　橘子（左記）
　　　黏著劑
　　　砂糖（p.20）

作法

① 用美工刀將橘子切細。

② 將①不規則地聚成一束，用黏著劑黏合起來。

③ 在表面裏上砂糖。
　　★照片中是使用配料達人（砂糖）。

作法 ① 首先以壓平器將黏土球延展成直徑約1.3cm，然後用美工刀切成3等分

② 切掉中間部分，做成く字形，放在海綿上乾燥。

〈紅醋栗〉

材料　透明黏土（Sukerukun）
　　　琺瑯漆（TAMIYA COLOR ENAMEL）
　　　　紅（Clear Red）

準備　依照p.14的要領，在黏土中混入紅色琺瑯
　　　漆，調成粉紅色。
　　　★透明黏土乾燥後顏色會變深，所以調色時
　　　要調淡一點。

將黏土搓成直徑約
2～3mm的球狀，
放在海綿上乾燥。
★可以製作各式各樣
不同的大小，拿來做
裝飾時會很方便。

TAMIYA COLOR ENAMEL
想要將Sukerukun調成具有透明感的紅色時
使用。要特別留意的是，即使混入壓克力塗料
（Decoration Color）的紅（草莓糖漿）也不會
變成紅色。

〈麝香葡萄〉

材料　透明粘土（Sukerukun）
　　　壓克力塗料（Decoration Color）
　　　　黃（檸檬糖漿）
　　　　藍（藍色夏威夷）

準備　• 依照p.14的要領，在黏土中混入黃色和
　　　藍色壓克力塗料，調成淺黃綠色。
　　　★透明黏土乾燥後顏色會變深，所以調色時
　　　要調淡一點。

①
將黏土搓成直徑約
3～4mm的球狀，
以牙刷輕壓，製造
質感。
★可以製作各式各樣
不同的大小，拿來做
裝飾時會很方便。

② 放在海綿上乾燥。

〈蔓越莓乾〉

材料　透明黏土（Sukerukun）
　　　琺瑯漆（TAMIYA COLOR ENAMEL）
　　　　紅（Clear Red）

準備　依照p.14的要領，在黏土中混入紅色琺瑯
　　　漆，調成粉紅色。
　　　★透明黏土乾燥後顏色會變深，所以調色時
　　　要調淡一點。

以鑷子撕下黏土，
放在海綿上乾燥。
★可以製作各式各樣
不同的大小，拿來做
裝飾時會很方便。

〈藍莓〉

材料　樹脂黏土（Grace）
　　　壓克力顏料（麗可得 軟管型）
　　　　白（Titanium White）

準備　依照p.14的要領，將黏土調成藍莓色（參考
　　　p.15）。

①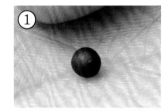
將黏土搓成直徑約
2～3mm的球狀。
★可以製作各式各樣
不同的大小，拿來做
裝飾時會很方便。

②
以牙籤在中央戳出
凹洞，放在海綿上
乾燥。

③
在凹洞周邊輕輕塗
上白色顏料。
★只要用雙面膠固定
在免洗筷上，作業起
來就會方便許多。

〈開心果〉

材料　樹脂黏土（Grace）
　　　壓克力顏料（麗可得 軟管型）
　　　　土黃（Yellow Oxide）
　　　　綠（Permanent Sap Green）

準備　• 依照p.14的要領，將黏土調成土黃色（參
　　　　考p.15）。
　　　• 每個皆以調色卡（A）計量（直徑4mm）。

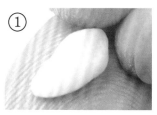
① 將黏土延展成棒狀後，捏成細長的菱形，接著放在海綿上乾燥。

② 在免洗筷上貼雙面膠，把①固定在上面。

③ 混合土黃色和綠色顏料塗抹於表面。

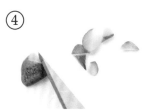
④ 顏料乾燥後以美工刀切割。

〈腰果〉

材料　樹脂黏土（Grace）

準備　• 依照p.14的要領，將黏土調成土黃色
　　　　（參考p.15）。
　　　• 每個皆以調色卡（D）來計量（直徑
　　　　7mm）。

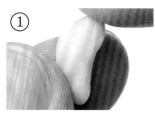
① 將黏土延展成棒狀後凹折，使形狀扭曲。
★在表面上製造凹凸不平的感覺。

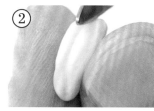
② 以黏土刮刀（不鏽鋼刮刀）在側面劃1條線，靜置乾燥。

〈花朵〉

材料　樹脂黏土（Grace）
　　　壓克力顏料（麗可得 軟管型）
　　　　黃（Cadmium-Free Yellow Deep）

準備　依p.14的要領將黏土調成白色（p.15）。

① 將黏土填入花朵形狀的矽膠模具（下記）中。
★為了做出薄薄的花瓣，黏土的量要比模具容量少一點。

② 從模具中取出，放在海綿上乾燥。依個人喜好以極細筆沾黃色顏料塗抹於中心。

Micro Flat 瑪格麗特
（日清 Associates）

黏土果凍專用的矽膠模具。本書使用最小的尺寸。

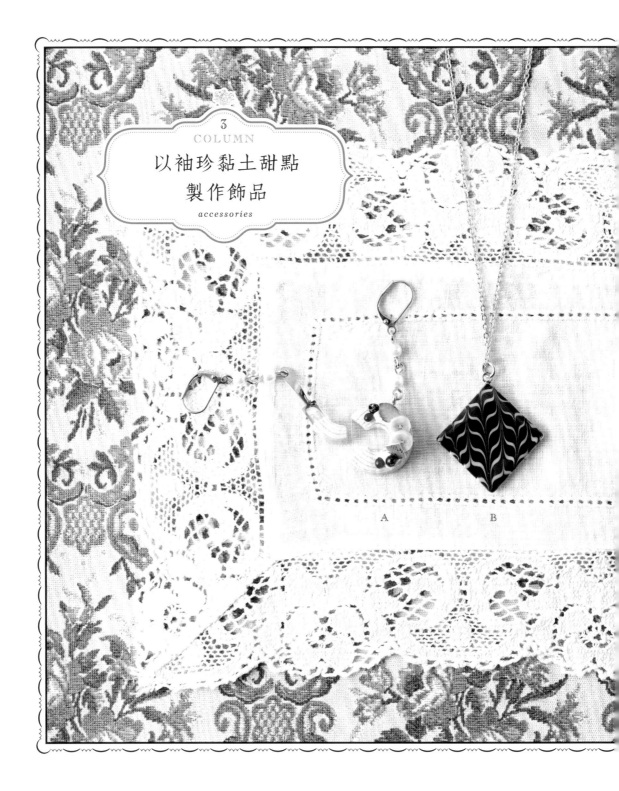

A B

甜點做好之後，可以輕鬆地加工成飾品。

請各位參考以下介紹的作品，

依個人喜好隨意創作。

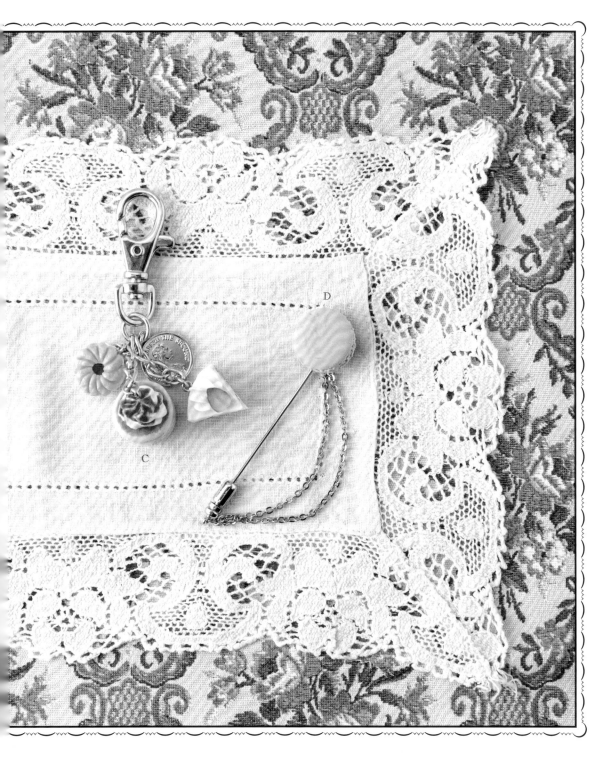

A 年輪蛋糕耳環

先製作小尺寸的年輪蛋糕（p.38）（減少蛋糕捲的片數），以白巧克力醬（p.19）淋面後用美工刀切割。在表面擠上鮮奶油，最後裝飾上水果及蛋糕裝飾插牌。

B 巧克力項鍊

作法和湯匙巧克力（p.79）一樣，不過是以飾品金屬底座來製作，完成後塗上厚厚一層亮光透明漆。

C 甜甜圈、鮮奶油蛋糕、鬆餅鑰匙圈

法式甜甜圈（p.28無巧克力），鮮奶油蛋糕（p.60草莓切半無蒂頭），鬆餅（p.69水果裝飾）。

D 馬卡龍胸針

馬卡龍（p.22暗粉）。

製作飾品的材料和工具

這裡要介紹製作飾品時會使用到的材料和道具。
五金配件有各種大小和顏色，請選擇自己偏好的類型。

吊環螺絲

只要像螺絲一樣轉進去，就可以在作品上開洞，成為與五金配件接合的部分。尺寸請配合作品挑選。

圓環

連接配件、製作飾品時不可或缺的材料。有各式不同的尺寸和設計。

飾品金屬底座（附環）

可用來製作樹脂飾品的有底金屬框。形狀和尺寸的種類繁多，本書中是使用菱形的款式。

項鍊鍊條

項鍊專用的鍊條。有調節扣可調整長度的款式比較方便。顏色、長度皆十分多樣，可依喜好挑選。

帽針

雖然也有胸針專用的五金材料，不過帽針也可以當成胸針五金來使用。本書是使用圓盤+鍊條的款式。

耳環五金

耳環用的五金材料。有夾式、U形等各種設計，本書是使用法式耳勾的款式。

鑰匙圈五金

鑰匙圈專用的旋轉環。有附圓環等各種類型，本書的作法是透過圓環來掛上鍊條。

墜飾、鍊條

作為飾品的裝飾。本書中的耳環使用了迷你叉子和附珍珠的鍊條，鑰匙圈則使用了圓盤。

平口鉗

前端平坦，方便夾住小五金配件。建議可以準備2支，這樣開關圓環時會方便許多。

飾品的作法

飾品的加工方法大致分為2種。
胸針五金和戒台的作法是將作品直接黏在五金配件的圓盤上；
至於項鍊、耳環、鑰匙圈等垂掛在五金上的飾品，則要裝上吊環螺絲。

〈加工前〉

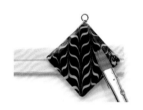

做成飾品時，為了達到防水、防污的效果，會在作品的表面塗抹亮光透明漆（或是消光透明漆），靜置乾燥。
★照片中是塗上厚厚的亮光透明漆。

〈加上吊環螺絲〉

年輪蛋糕耳環

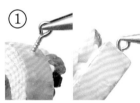

① 將塗上黏著劑的吊環螺絲像一般螺絲一樣轉進想要加上五金配件的地方，靜置乾燥。

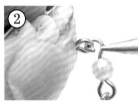

② 將飾品五金掛在吊環螺絲的洞上之後閉合。

小片年輪蛋糕的做法，是在叉子五金上塗黏著劑後插進去，靜置乾燥。

甜甜圈、鮮奶油蛋糕、鬆餅鑰匙圈

將塗上黏著劑的吊環螺絲分別插在甜甜圈（夾在中間的鮮奶油）、鮮奶油蛋糕和鬆餅（上方的鮮奶油）上，透過圓環加上鍊條或鑰匙圈五金。

〈用黏著劑黏合〉

馬卡龍胸針

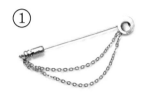

① 在胸針五金的圓盤上塗黏著劑。

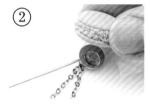

② 貼上作品，靜置乾燥。

巧克力項鍊

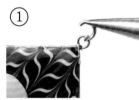

① 用圓環穿過飾品金屬底座的連接環。

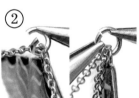

② 放入鍊條，閉合圓環。

圓環的使用方法

○　×

用2支平口鉗夾住圓環的兩側，以前後錯開的方式拉開。閉合時也以相同方式復原。直接往左右拉開會使牢固程度下降，要特別注意。

關口真優

擅長製作雅致細膩的甜點作品，2008年出版個人著作之後，成為活躍於電視、雜誌的甜點裝飾藝術家。之後成立「Pastel Sweets 關口真優甜點裝飾工作室」，相關技術、指導也受到海外注目，因此受邀至各地擔任講師。最近則積極投入製作各式各樣的黏土作品，像是袖珍甜點、麵包等等，不斷嘗試拓展創作活動的領域。每天專心研究以樹脂黏土製作的料理、甜點，向全世界傳遞黏土工藝的樂趣。著有《可愛又逼真！袖珍黏土三明治、麵包飾品》、《超可愛袖珍餐桌》（以上皆為台灣東販出版），《超可愛的迷你size！袖珍甜點黏土手作課》（Elegant-Boutique新手作出版），《樹脂黏土做的可愛袖珍麵包》、《樹脂黏土做的可愛懷舊袖珍洋食》、《用樹脂黏土製作令人雀躍的袖珍便當》（以上皆為暫譯，日本 河出書房新社出版）等書籍。同時，也為2019年2月創刊的《用樹脂黏土製作的袖珍餐點》（暫譯，日本 Hachette Collections Japan出版）擔任監修者。

Instagram @_mayusekiguchi
http://pastelsweets.com

Staff

設計	桑平里美
攝影	masaco
風格設計	鈴木亞希子
編輯	矢澤純子
製作協助	白川智子

〈材料協助〉
日清 Associates　http://nisshin-nendo.hobby.life.co.jp
PADICO　https://www.padico.co.jp
TAMIYA　https://www.tamiya.com/japan/index.html
日新Resin　http://www.nissin-resin.co.jp
日本教材製作所　https://nihonkyouzai.shopinfo.jp
Bonny Colart　https://www.bonnycolart.co.jp
＊麗可得的壓克力顏料
Aibon 產業
※刊載於書中的商品資訊為 2019 年 7 月時的資料。

關口真優的袖珍黏土甜點教科書
最適合新手，可愛逼真再升級！

2020年7月 1 日初版第一刷發行
2022年8月15日初版第二刷發行

作　　者	關口真優
譯　　者	曹茹蘋
編　　輯	陳映潔
發 行 人	南部裕
發 行 所	台灣東販股份有限公司
	＜地址＞台北市南京東路4段130號2F-1
	＜電話＞(02)2577-8878
	＜傳真＞(02)2577-8896
	＜網址＞http://www.tohan.com.tw
郵撥帳號	1405049-4
法律顧問	蕭雄淋律師
總 經 銷	聯合發行股份有限公司
	＜電話＞(02)2917-8022

SEKIGUCHI MAYU NO ICHIBANSHINSETSUNA
MINIATURE SWEETS NO KYOKASHO
© MAYU SEKIGUCHI 2019
Originally published in Japan in 2019 by KAWADE
SHOBO SHINSHA Ltd. Publishers
Chinese translation rights arranged through
TOHAN CORPORATION, TOKYO.

國家圖書館出版品預行編目(CIP)資料

關口真優的袖珍黏土甜點教科書：最適合新手，可
愛逼真再升級！/關口真優著；曹茹蘋譯. -- 初
版. --臺北市：臺灣東販, 2020.07

96面；18.8×25.7公分
ISBN 978-986-511-396-4 (平裝)

1.泥工遊玩 2.黏土

999.6　　　　　　　　　　　　　　109007500